LOCUS

LOCUS

LOCUS

LOCUS

mark

這個系列標記的是一些人、一些事件與活動。

mark 073 海角七號和他們的故事
(海角七號典藏套書2/2)
資料提供：果子電影
編撰：大塊文化
責任編輯：陳郁馨
編輯協力：丘光
美術編輯：何萍萍、蔡怡欣
法律顧問：全理法律事務所董安丹律師
出版者：大塊文化出版股份有限公司
台北市105南京東路四段25號11樓
www.locuspublishing.com
e-mail:locus@locuspublishing.com
讀者服務專線：0800-006689
TEL: (02) 87123898 FAX: (02) 87123897
郵撥帳號：18955675
戶名：大塊文化出版股份有限公司

總經銷：大和書報圖書股份有限公司
地址：台北縣五股工業區五工五路二號
TEL: (02) 8990 2588 FAX: (02) 22901658
初版一刷：2008年12月
定價：新台幣380元
Printed in Taiwan

國家圖書館出版品預行編目資料

海角七號和他們的故事 / 果子電影資料提供；
大塊文化編撰. -- 初版. -- 臺北市：大塊文化，
2008.12
面；　　公分. -- (Mark ；73)

ISBN　978-986-213-098-8 (平裝)

1. 電影片

987.83　　　　　　　　　　　97022122

海角七号
CAPE NO.7
和他們的故事
一段從困境走向夢想的旅程

The Making of Dreams

果子電影◎資料提供
大塊文化◎編撰
紀念珍藏版

目錄

獻給

所有努力中的人

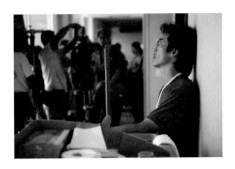

自己做球給自己

魏德聖 口述

2007年1月2日,元旦假期剛結束。

我找來了Casting(演員管理)和製片人,決定拍攝這部電影。一開始我想拍的是Musical那種音樂劇,後來我加入愛情這個元素,想拍一部結合了愛情與音樂的電影。

在這之前,我陸續已找到了美術和設計,初步的構想也差不多成形。資金上,有家公司答應要投入一千八百萬。我也準備向新聞局申請一項「拍片融資貸款」。

阿榮片場將會支援拍攝器材與燈光設備。其實阿榮片場原本答應還會另外投資八百萬,但是他們在前一年八月遭遇火災,林口片廠燒毀,損失了近億元,財務狀況也許因此吃緊了。

劇本也有了。事實上,這個故事我構思了至少兩年,經過多次修整,逐步加入細節。2006年夏天我動筆寫劇本,在一個月內寫出來。

新聞局電影處的周蓓姬處長很幫忙,協助我申請中小企業向銀行的擔保貸款,為數一千五百萬。然後,「台北影業」提供我折合五百萬元的技術投資。

新年剛剛開始,核心工作人員到了,但我非常不安。主要是擔心資金的問題。

錢必須進來,讓我能在四月之前開拍,趕在夏天之前拍完。由於這個故事的重頭戲是一場在沙灘上舉行的演唱會,我確定了要在恆春拍攝之後就很清楚,我必須在颱風季來臨之前拍完。否則,萬一像去年那樣,墾丁夏都的沙灘在一場颱風後整個被掏空,那可就慘了。

一月初的不安,到了月底變成惡夢。尾牙那天,我接到一通電話。原先答應要投資一千八百萬的那位金主,明白向我表示,不會有這筆錢了。

聽到這消息時,我人在家裡的廚房。頓時,眼淚流了下來。我在廚房裡站了好久。

然後我走進客廳,我太太在看電視。連續劇裡正演到好笑的情節。我無法跟著她一起笑,只能對她微微點一點頭。

我不甘心。都快四十歲了,連一個機會都沒有:別人不做球給我,我就自己做球給自己。我開始借錢來付薪水給身邊的工作人員,一共五個人。

另一方面，我繼續找演員。

我不能停。一旦在這時候停下，就會變成一年之後再說；一年之後，將會變成幾乎放棄。我把沒了資金的事告訴了工作人員。但我不該說的。大家的士氣逐漸低落，無法確定是否還要做這件事。沒有錢，也許還是能成事；沒有錢又沒有士氣，那就什麼都不可能了。

事已至此，我只好宣佈暫時停拍，八月再開工。我想賭，賭這一年夏天的恆春不會受到颱風的侵襲。

這時候的主要演員表上已敲定了好幾個人，包括范逸臣、田中千繪和林宗仁，並且把劇本給了他們。

監製黃志明努力籌措資金，但毫無下文。七月裡，我對志明說，我一定要開工。但有些先前談妥的合作人員無法再等。於是我重整製作組合，找到駱集益和呂聖斐重新收歌與編曲。音樂是這部電影的一大重點，不能放鬆。

有一個大熱天，千繪的經紀人打電話給我，說千繪想找小范一同去上郎祖筠的表演課程；千繪自己已經上過一期表演課，覺得很有收穫。小范說好。我聽了很高興。我先與郎祖筠連絡，把我所看到的千繪與小范在表演上的弱點指出來，好讓她可以更迅速就深入他倆的表演課題。

幾天後，我打電話詢問千繪的經紀人，他們第一堂表演課的情況如何。千繪的經紀人描述了上課情況，然後說，千繪每天像上班一樣去經紀公司讀劇本、背台詞，請人矯正她的中文發音。

我聽了非常非常感動。演員這麼努力，我沒有理由停拍。

九月，我學著自己看預算表。我要用自己的行動來推動事情往前進。這時，原先敲定的演員傳出變動，必須再找新的人選。接下來，陸續找到馬如龍和沛小嵐夫婦，以及馬念先和民雄。我看著重組之後的主要演員和配角群，覺得這是一個很有力量的組合。

錢仍然沒有從天而降。但這次我學乖了，沒有對工作組員說。

不過，我向新聞局申請的中小企業承保貸款，看起來很有機會申請成功；此外我也向身邊的親戚朋友開口求助，得到一點支援。我連朋友的朋友都問了。（事實上，有一位朋友的朋友劉奕成，他跟我並不熟，卻真的借了我一筆錢，讓我撐過幾個月的籌備期。只是這筆錢到了九月底，也只剩五十萬。）

就這樣，帶著五十萬、一群人、一些可能性、許多的問題、以及更多的不甘心，我們開拍了。

眞的開始了

這一場叫

[導演日誌]
我相信來自於天空的應許。

劇組在西門町開工,拍攝阿嘉騎車離開台
北的一幕。

只拍了幾個鏡頭,算是初步了解劇組彼此
的工作方式。製片對魏德聖說:「小魏,我
們真的開工了。」

是的,此去只能把事情完成,沒有退路。

魏德聖在那天的日誌上寫下這一段話:
「時陰時晴的天空偶爾飄著毛毛雨,簡單的
幾個鏡頭算是開工的第一次磨合。收工時,
城市的大樓和大樓間的天空連接了一道美麗
的彩虹。」

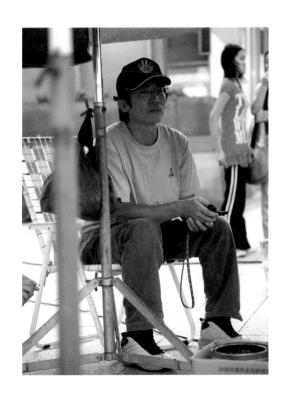

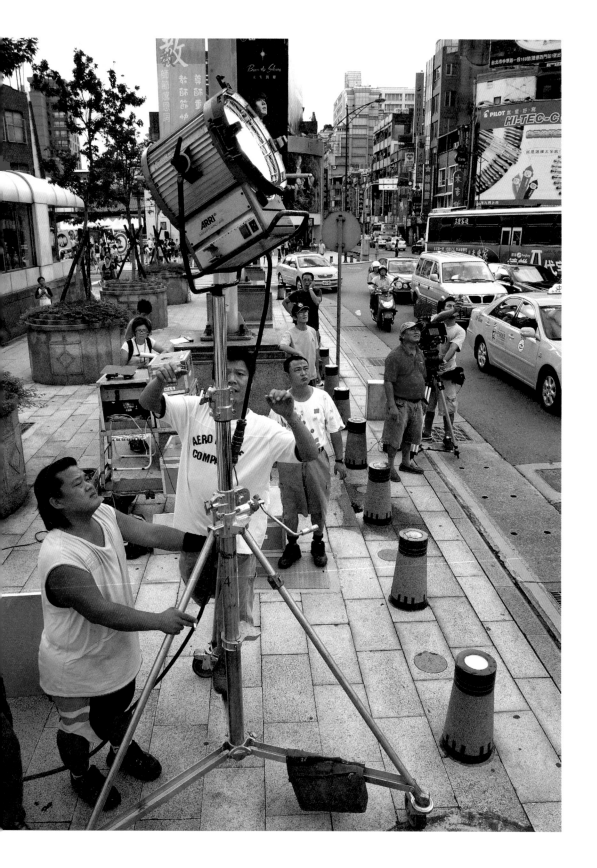

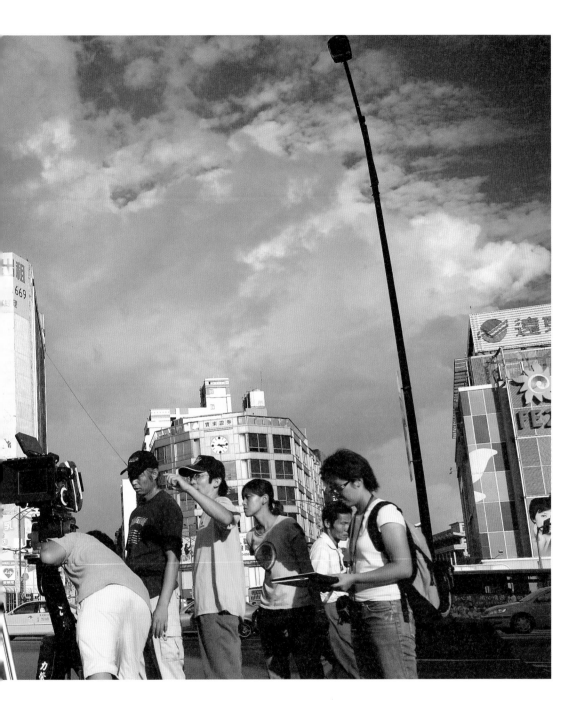

07.10.3
恆春的第一天。保力

在拍戲的空檔,工作人員問范逸臣,對於郵差這個行業有什麼想法。很令人意外的,小范說,他真的想去東部或其他台灣的小鄉鎮送信,而不是在台北送信。

他說:「台北人太多了,根本不可能認識收件人。但是像東部那種地方,雖然兩個住址之間的距離很遠,要跑多一點,但至少有機會認識每一戶。

「我想知道我送出去的信是給誰的。」

應劇情需要,昨天晚上小范去墾丁大街找師父畫了刺青。

[導演日誌]

選角的時候,男主角並不是一開始就設定為原住民,只是想要有幾個特點:樂手、有詞曲創作的能力、還要能唱。從這幾個條件出發,我想到范逸臣。

范逸臣以偶像歌手的形象出道,出了幾張專輯,都被塑造成憂鬱情歌王子的形象。但他說他開始在想還要不要繼續扮演這種與自己本性很不一樣的形象。他本人事實上具有原住民特性裡的豪放與開朗。於是我想:如果他原本就具有那些條件,那麼我們只要把那些特性激發出來,就可以符合劇中男主角的個性;況且他的長相沒有死角,任何一個角度都好看!

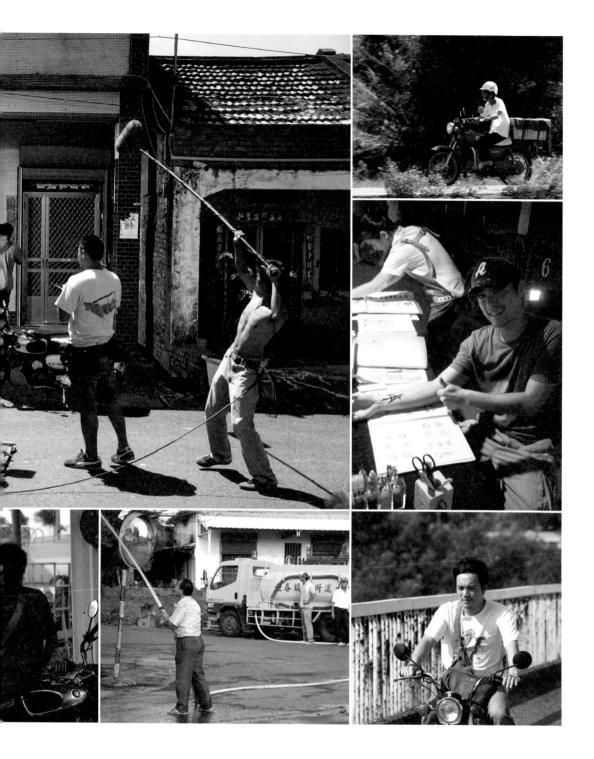

07.10.5
阿嘉的家

　　這一天在阿嘉的家拍攝千繪來到門口的場景，以及阿嘉在家的幾個景。

　　阿嘉的家，是向本地民眾借來的，而阿嘉所住的房間位於二樓，房間裡所有的家具與擺設都經過重新設計與裝置。

　　此外，為這部電影擔任策劃的李亞梅，今天南下，加入工作，一起為幾天後要在夏都飯店開的記者會先開行前會議。亞梅認為必須在一開始就參與，才能把宣傳工作做好。

　　開始蒐集工作人員夾腳拖的照片，誰叫這裡是恆春嘛。梳化Amanda的拖鞋最猛，木屐式的夾腳拖配上日本風的襪子，每天的花色都不同。

　　然後，聽說颱風要來了。

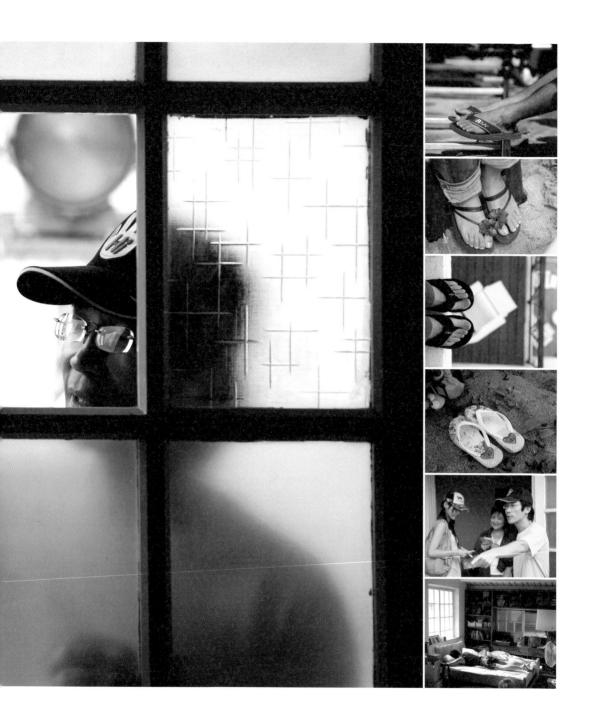

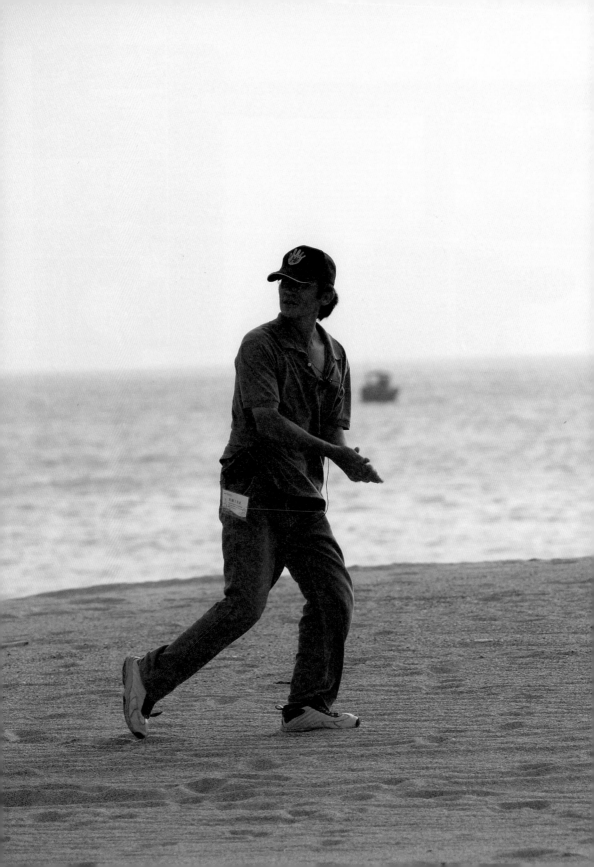

07.10.6
夏都酒店

　　由於颱風來襲，大休一天。
　　導演很不放心，冒著強風去了酒店外的沙灘區「夏堤邑」三次，他說要去看沙子們還在不在。

[導演日誌]
　　強烈颱風籠罩整個恆春，我們是休息了兩天，但我每五、六個小時就請製片組帶我去海邊看看海灘還在不在。再一個禮拜就要在夏都海灘搭舞台，沙灘被掏空怎麼辦……不是我多慮，去年夏都的沙灘就是這樣不見的。
　　感謝上帝，終於過了第一個難關，沙灘安穩健在。

07.10.7
阿嘉的家

颱風過後，天候不佳，怕外面下雨，無法拍外景。導演突然要提前拍床戲。

千繪超緊張，但又覺得這戲在演唱會前拍也好，反正戲中的友子也是緊張的吧。

導演的床戲教學（友子專用）：「這裡這段其實很短，差不多25秒而已。我們只撫摸，不做猥褻的動作，OK嗎？」

小范：「那，導演，我需要脫光嗎？露兩點OK嗎？」

導演：「不然你要貼膠帶嗎？」

小范：「可是我剛剛已經光著上身走來走去了（戲會不連喔）。」

導演：「你不用特別注意什麼，反正你是加害者，千繪才是受害者。」

[導演日誌]

這戲的女主角，希望是同時能說中文與日文，還要是演員。但目前在台灣發展又能說中文的日本藝人，大都是走綜藝路線。我一直找不到適合的人選。

就在我幾乎要放棄某一項設定條件的時候，有一天我在網路上發現了田中千繪的部落格。她拍過周杰倫的MV，演過《頭文字D》，也曾在日本電影《春之雪》裡出現；最重要的是她在台灣已學了八個月的中文——到目前為止，她是最符合所有條件的人選。

我馬上聯絡她，把她嚇一大跳。她覺得在台灣大概沒有發展機會了，剛剛把行李寄回日本。就這樣，田中千繪在離開台灣的前一刻被我找來試鏡。一試就OK。

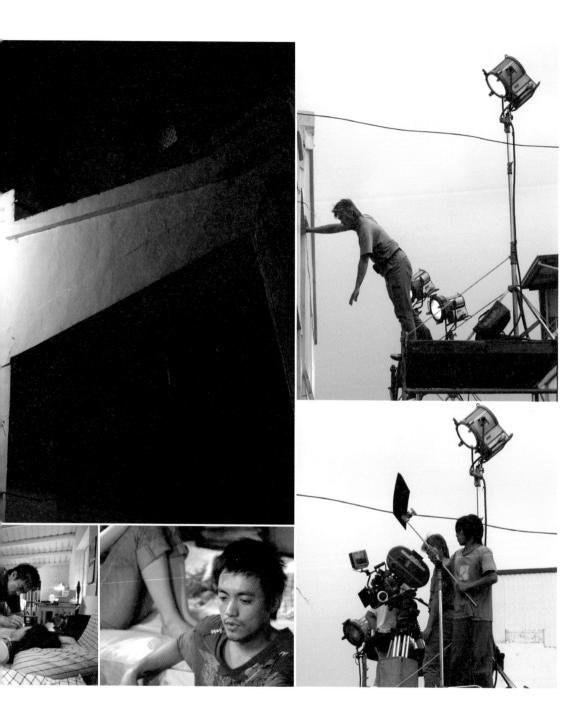

07.10.8
夏都酒店

　　記者來探班，直追林曉培的新聞。夏都和我們都處於備戰狀態。記者們輕易就找到了拍攝現場，等候曉培出現。我們擔心記者會過度追問她關於車禍事件的老新聞。

[導演日誌]

　　明珠這個角色，最早只設定成「性格叛逆、懂日文」；到了確立要盡可能找音樂人來演這部電影之後，林曉培就成為我的第一人選。

　　初見曉培，她送了我一張卡片。卡片裡的她，單純而乾淨，與她一直以來給我的叛逆印象完全不同。我對她說起我想找她來演的那個角色的人生背景。講著講著，她的眼眶泛起淚光。

　　「你怎麼可以偷別人的人生。」她這話嚇了我一跳。「你講的所有假設，在我成長的過程裡都發生過……」

　　第一天拍攝，曉培很緊張。她極力以大笑與豪邁來掩飾，但我知道，她為了克服表演的挑戰和一些捕風捉影的流言，幾乎徹夜未眠。

　　午飯後，見到她從經紀人手上接過好幾顆醫院開的藥丸往嘴裡塞，我也故作輕鬆：「哇，一口氣吞那麼多顆，你也快吃出一片天空了！」但這次她沒有笑容。

07.10.9
夏都酒店

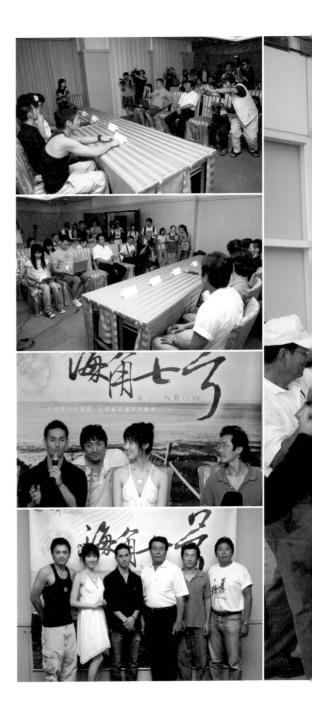

　　這一天在墾丁的夏都沙灘酒店舉辦電影開拍記者會。記者會很晚才開始。這是因為中孝介由於申辦美國簽證的事,所以遲到了。

　　中孝介是第一次參與戲劇的演出,他非常興奮,從春天就開始等待,一直把檔期空著,不敢接其他演出工作──一直等到秋天,終於等到電影開拍。

　　夏都酒店不僅免費提供住宿給電影工作人員,並慨允入鏡,成為電影的場景,還仔細安排劇中所需的人員與道具,巨細靡遺,再三確認。

　　另外一個主要場景是恆春鎮,因此,墾丁國家公園管理處和恆春鎮鎮長葉明順知悉本片的拍攝計畫之後,立即表示願意全力支持。劇中許多需要臨時演員的場景,多由當地人出任。

　　導演有感於夏都酒店和恆春地方對這部影片的支援,他說他會傾全力拍出一部「讓觀眾看到忘了呼吸的電影」,並且可以像韓劇《情定大飯店》一樣,帶動當地的影視觀光熱潮。

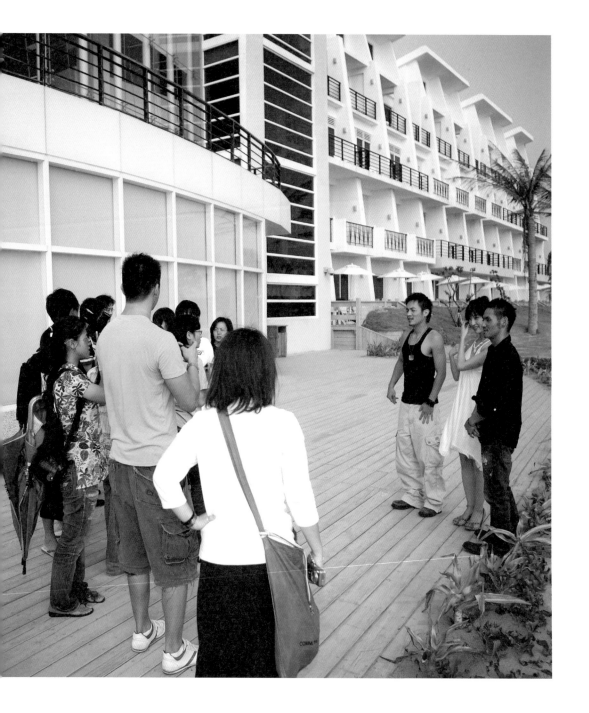

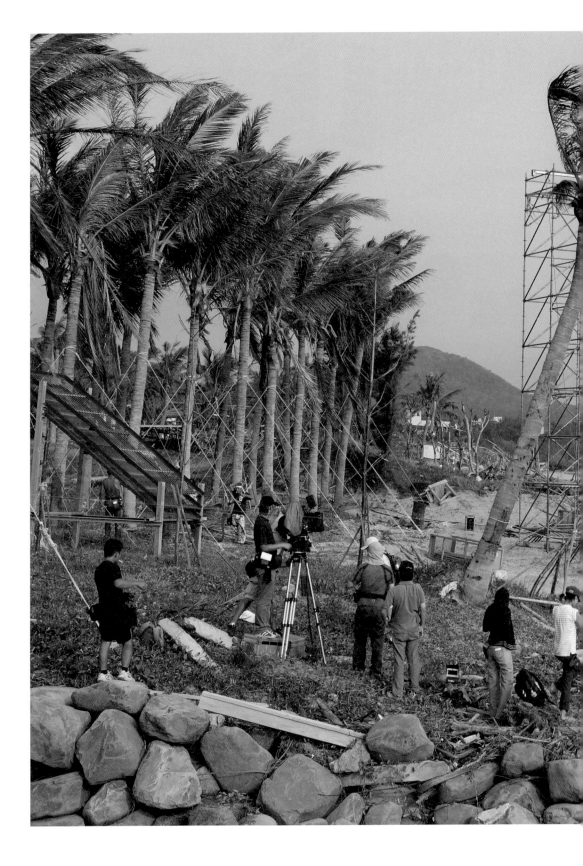

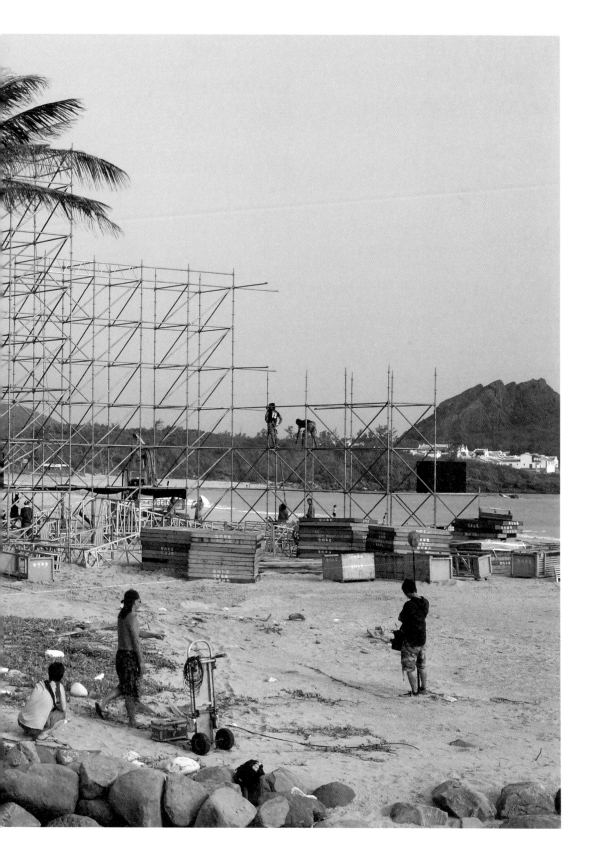

07.10.10
小港機場

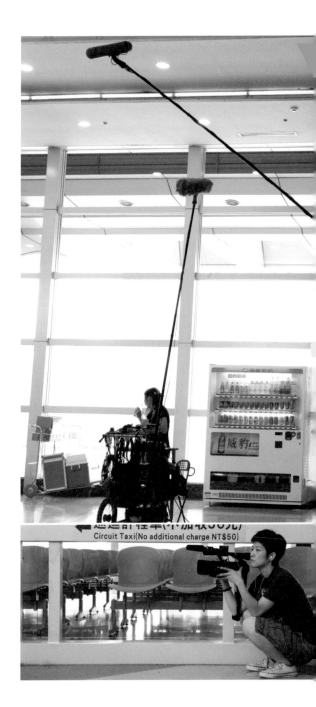

拍接機的場景。蜻蜓雅築的施小姐送了商品來，並且臨時應邀擔任戲裡的老闆娘角色。她緊張得都不會介紹珠子了。

在機場內的拍攝工作有很多限制。譬如，若想進入管制區內（取行李處），不但必須在一星期之前申請，而且要註明哪些人與物要進去。這些，製片組都仔細預作安排了，只是沒有想到──漏算了北村豐晴先生這名重要的翻譯。

趕緊委請航站人員協助。那位精通中日文的站務員，一聽說是為了拍電影，立刻放棄自己的午茶時間，前來幫忙。解決了北村的問題之後，卻又發現導演竟然忘了攜帶任何一種可供確認身分的證件！

所以在那離情依依的門口，魏導只能目送少數那幾位通過了申請、而且身上帶了身分證的拍攝人員進入管制區。

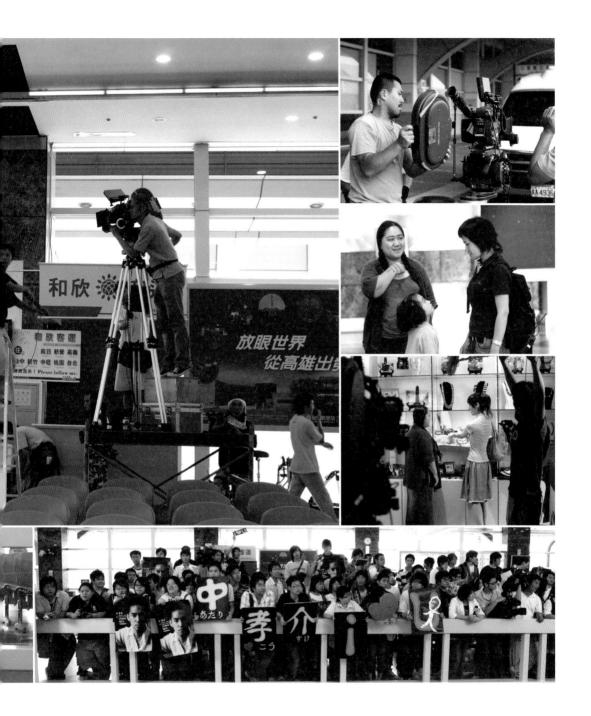

07.10.10
演唱會彩排

　　「海角七號樂團」首次彩排，真的很可怕。這幾個演員，每一個都是音樂人，都很有特色，但，真是合不攏。今天是幾位團員第一次見面，而且對其中幾位來說今天要拍的是他們在這部電影的第一場戲，可是他們一開始就要拍攝片尾的表演場景。

　　導演提醒大家：「現在有一個最嚴重的問題，你們在這個舞台上不是歌手，而是演員，千萬不要忘了演戲！」

　　馬念先覺得，在大家不熟悉的情況下要演出對恆春的情感，不是很容易的事。舞台表演音樂對他來說並不陌生，但是對一群沒有練過樂團、也還沒有進入狀況的人，拍這場戲就像是一群幼稚園學生進入音樂教室，看到什麼樂器都要碰一下。他心裡偷偷在想：導演拿去抵押的房子，最後贖得回來嗎？……

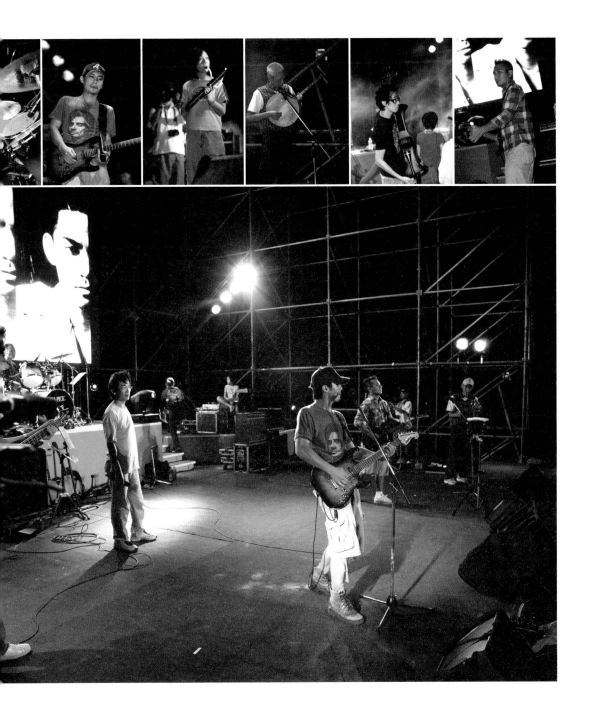

07.10.11
夏堤邑

綿綿細雨下下停停。

中午，雨稍歇，大夥兒趕緊搶拍兩、三個鏡頭。我們當然可以繼續等到雨停後再拍，但中孝介這趟來台灣的時間有限。所以，即便下雨，還是得準備隨時硬拍。

下午三點十分左右，終於小小放晴。現場有一份騷動與興奮。

大家起身上工。好像有誰施了什麼魔法似的，接下來，天空竟慢慢放晴了！

天候好，演員們在等待的時候就有比較多打發時間的選擇。民雄帶了高爾夫球桿來，這就讓平日也打球的水蛙和茂伯有機會揮一揮球桿過乾癮。

茂伯說他的桿齡「才」十七、八年，但自從一拿到球桿開始，從此幾乎天天要握桿、揮桿。又由於與朋友打球都有賭錢的成分在，所以練得特別勤。

離拍攝地點最近的球場還有一段距離，反正舞台旁有這麼一大片沙灘，剛好可以練沙坑球，不必遠求。說著，茂伯教起了水蛙正確的揮桿方式。

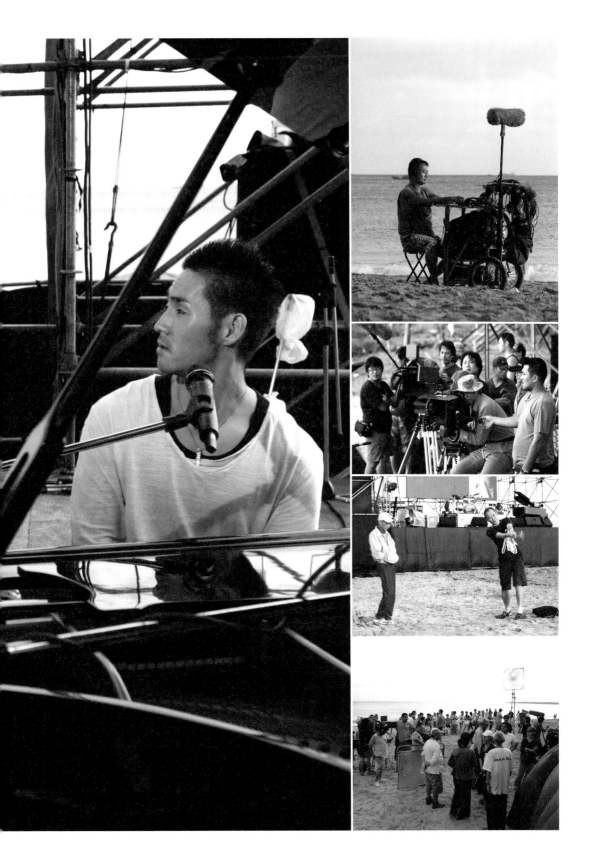

07.10.12
夏堤邑

今天的鏡位跟昨天傍晚搶拍的很像。攝影機像是在跳舞，一下左、一下右，大批人馬就跟著在舞台上轉過來轉過去。大家都知道自己該做什麼，其他人就快快替自己找下一個不穿梆的位置。

雲好像又聚攏了。希望雲會像我們換鏡位的速度一樣快，快快散去。

有個鏡頭是鼓手小應要往舞台下丟鼓棒，讓鼓棒打中車行老闆；但他丟出的鼓棒一直K到三胞胎小朋友……最後是導演自己丟（導演是有練過的喔）。

歌手在舞台上，就是自然想唱歌。民雄、小范不時自彈自唱，成為等待中很棒的調劑。

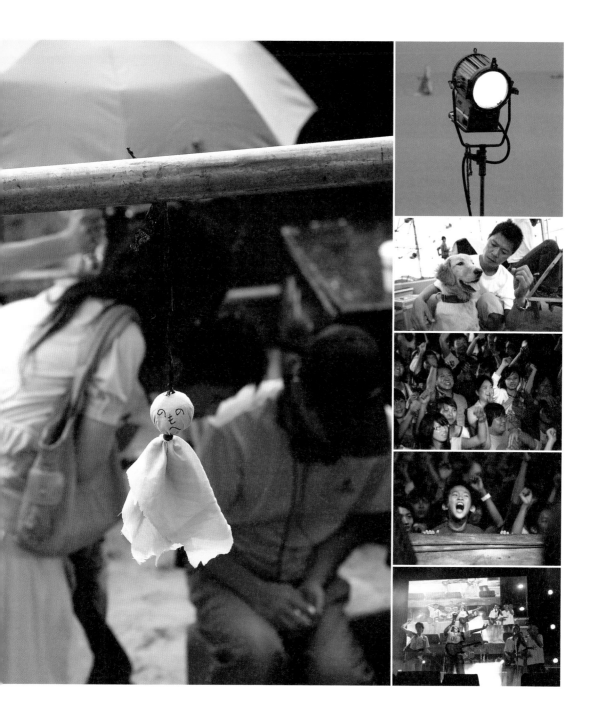

07.10.13
夏堤邑

　　七百五十名的觀眾終於來了。大大考驗劇組調度人馬的功力。現場就像一場真實的音樂祭，人潮散亂。

　　搶拍夕陽那幕時，懸臂攝影機突然沒了電力。好多人在衝，在搶時間。這時，（日本協調）北村說出了許多人的心情：「好想幫忙喔，可是不知道可以做什麼……」

　　由於有了群眾，擔任演員的歌手們都high了起來，非常帶勁。

　　拍攝結束後，最受觀眾歡迎的是頭髮塗上了紅色之後變成櫻木花道的水蛙和茂伯，被好多人圍著索取簽名。

　　拍攝演唱會本來就是這部電影最大的場面挑戰。但，颱風過後所帶來的西南氣流、中孝介在台的時間有限、上千名好不容易借來的學生臨演、舞台搭設的協調，每一項都讓我們騎虎難下。真的必須冒雨硬幹。

　　前兩天，有將近一半的時間是在等雨停，第三天是最大的場面，整天晴空萬里。我們抓緊時間，四架攝影機同時運動，拍到了最完美的場面。

　　當天夜裡，我帶著感謝的心做禱告。禱告時，母親打電話來。她說，阿嬤今日上午過世……我靜靜地躺在床上哭。我終於知道當天為何晴空萬里。

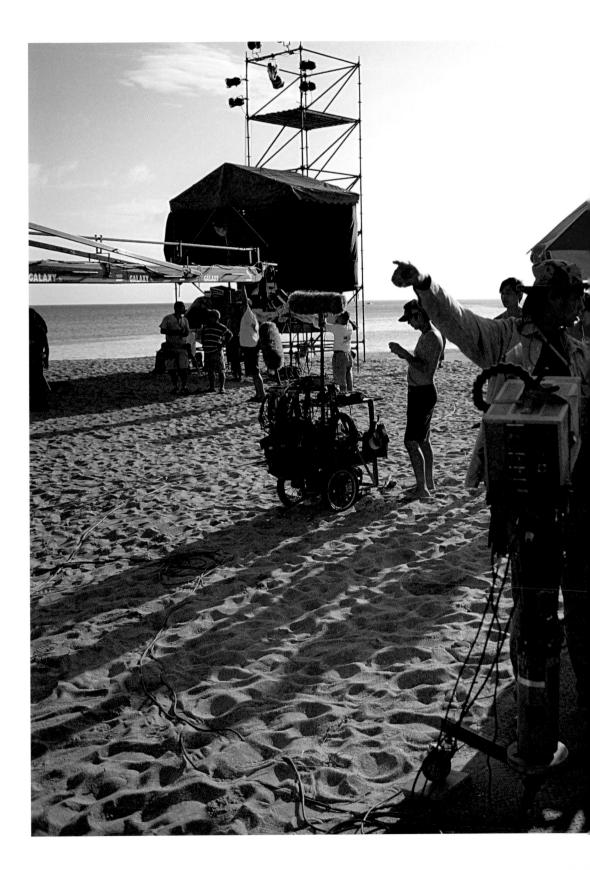

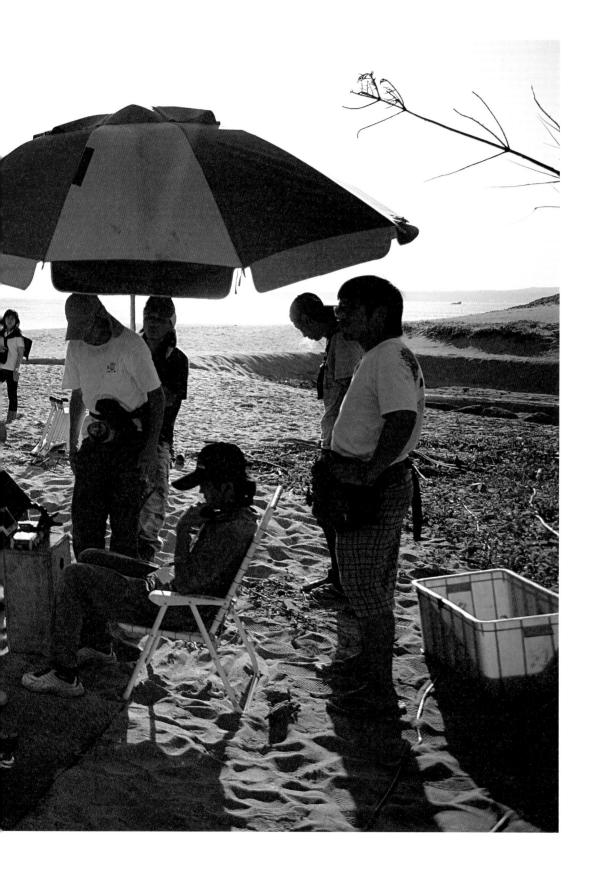

07.10.14
後灣

[攝影師筆記]

　　劇本裡，有一部分情節是發生在海邊的夜戲。我們決定以日光夜景的方式拍攝這些鏡頭。

　　傳統的日光夜景拍攝，必須注意日光的角度，必須在特定的時間拍攝，而且都會盡量避開明亮的天空，以免天空過亮造成攝影取景上的限制。但，由於本片進行了數位中間後製，可以免去許多拍攝日光夜景的禁忌，例如我們沒有時間等待日光，一到海邊就要很快完成拍攝，然後再趕往下個場景。

　　我們也希望在拍攝日光夜景的時候，不要有任何取景角度的限制，而且還會使用升降機讓攝影機做大幅度的運動，因此數位調光就一定成為我們強而有力的後盾。

　　在電影開拍之前，我們就做了日光夜景的試拍，並與調光師進行調光研究，找出日光夜景在數位調光技術運用下的拍攝限制，並且讓調光師及早知道攝影師的拍攝意圖，很快建立起共識。

攝影指導 / 秦鼎昌

07.10.15~18
夏都酒店

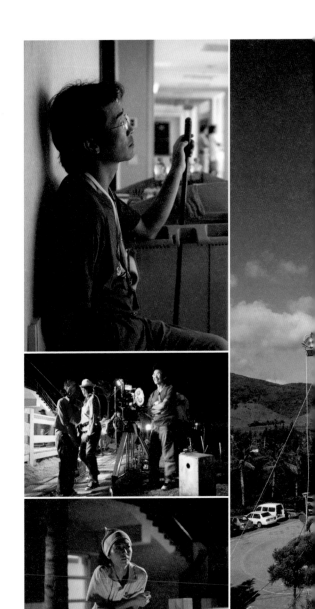

恆春的秋冬不冷,可是風大得嚇人。吊車操作問題多多。

導演說:「我們每星期都有一個關卡。先是颱風,再來是演唱會,現在是夏都……接下來還有喜宴和活動中心……面前的海好漂亮,卻不好拍……」

他低聲說:「我為什麼要寫一個有海邊飯店的劇本啊?」

艱困中,小魏與曉培不忘幽默。排演的時候,小魏對曉培說:「妳等一下走到樓梯口那邊就假裝摔倒。」(根本沒有這樣一場。)

曉培:「然後一路滾到一樓去嗎?好的,我懂。」(她乾脆跟著一起鬧。)

小魏:「不是,妳要先撞破玻璃,然後掉到沙灘上,之後就不要動了。」(還動得了嗎?)

馬如龍大哥的演技教學很讚。導演很放心,一放心就鬆懈了——該喊cut的時候他居然喊action。

資深藝人的排演,無比精彩。

茂伯一點都不會講日語。這會兒換千繪挺身而出當日語小老師。

負責媒體宣傳的玫臻客串臨演,今天要上戲。由於她穿上了夏都制服,還得應付飯店客人的詢問。

玫臻對客人說:「對不起,我是演員。」

「喔,那妳演得很好。」

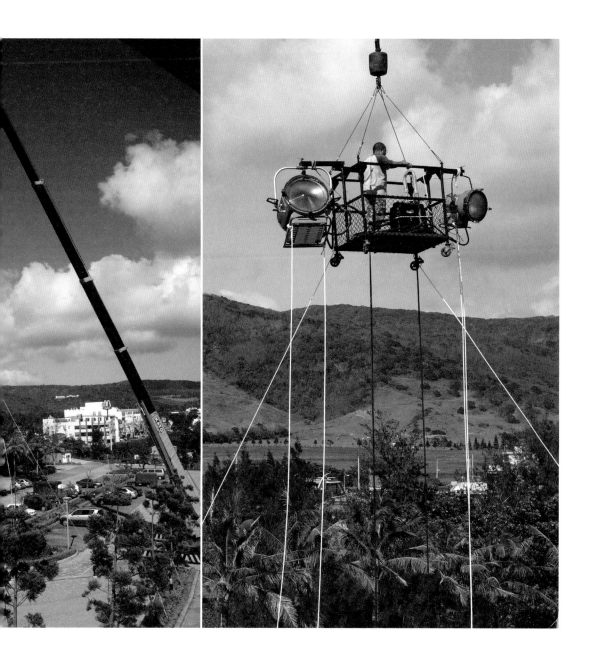

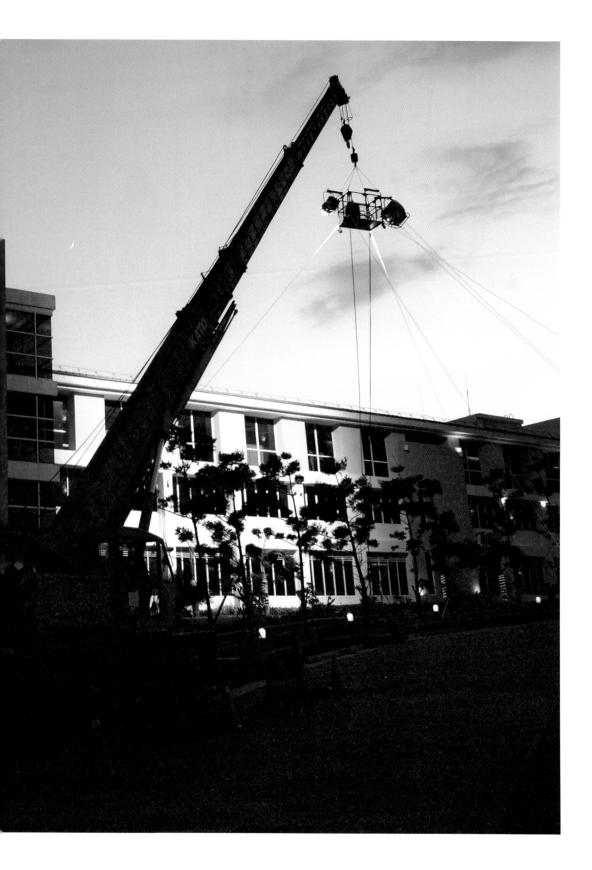

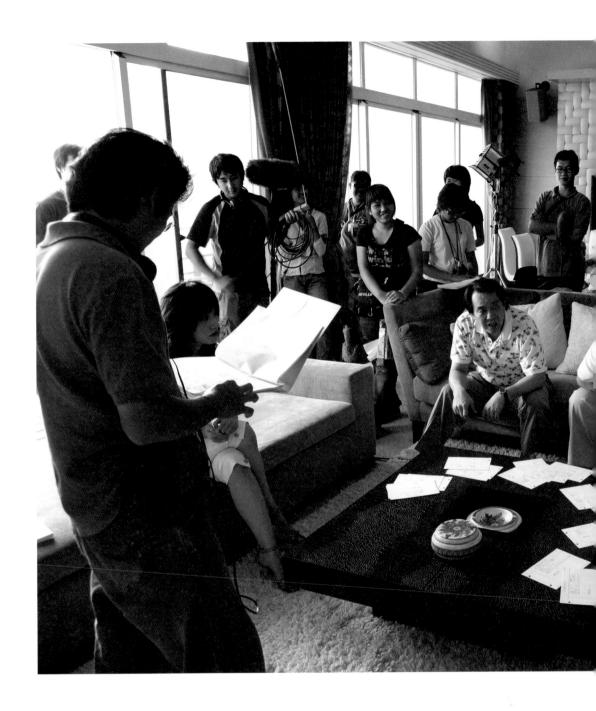

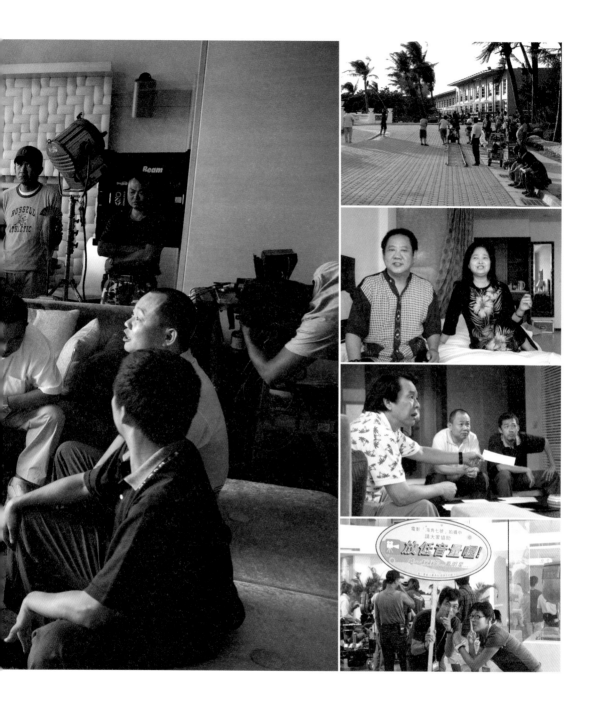

07.10.20
萬里桐·西門老街·阿嘉的家

晚上在阿嘉的家拍攝時,發生一場小意外。一盞燈倒了(風很大,燈光壓得不夠重)。小五出於反射動作去攔住燈光架,被砸到了。但,問題是燈架砸到了鄰居的車。連日來的打擾使得他們爆炸,叫了警察來(其實這鄰居自己就是警察)。

[攝影師的筆記]

恆春的十月已颳起了落山風。我們在夜景所架設的燈具常常被落山風吹倒,就算綁上了繩索,燈頭還是會隨風搖曳。燈光師打燈時,不是把燈開亮就可以的,還必須在燈前加上燈光濾紙或旗板來製造光影效果,但這一點在恆春沒辦法做到;燈光濾紙會因為風所發出的噪音而使得錄音組無法進行同步收音;黑旗板或黑紙所遮出來的光影效果,也總是被風吹得強烈搖晃而無法拍攝。最後,我們不得不撤掉所有燈光濾紙與旗板,依照時間表拍攝,而光影的部分只好仰賴後期的數位調光來彌補現場做不到的效果。雖然說,數位調光能解決攝製上的不足,但我認為攝影指導必須在現場就很清楚哪些部分可以靠數位調光來修飾,哪些不行;數位調光無法解決的,就一定要在拍攝現場完成。

燈光指導 / 李龍禹

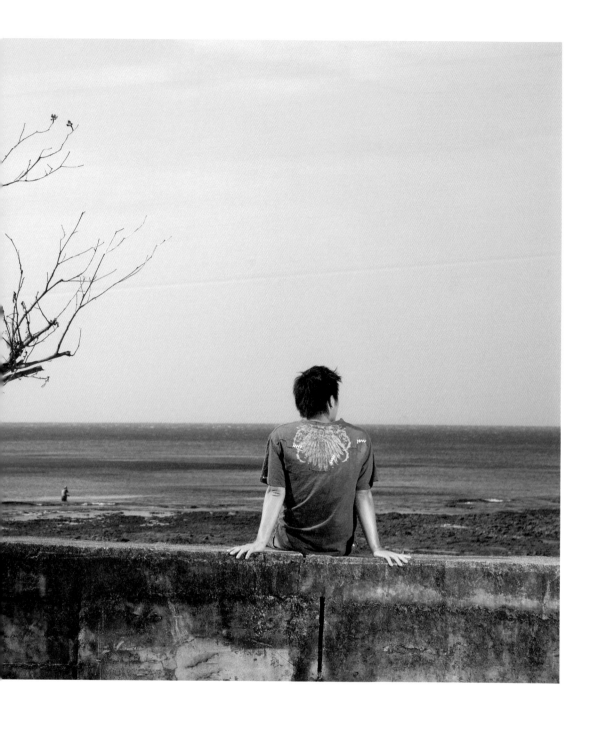

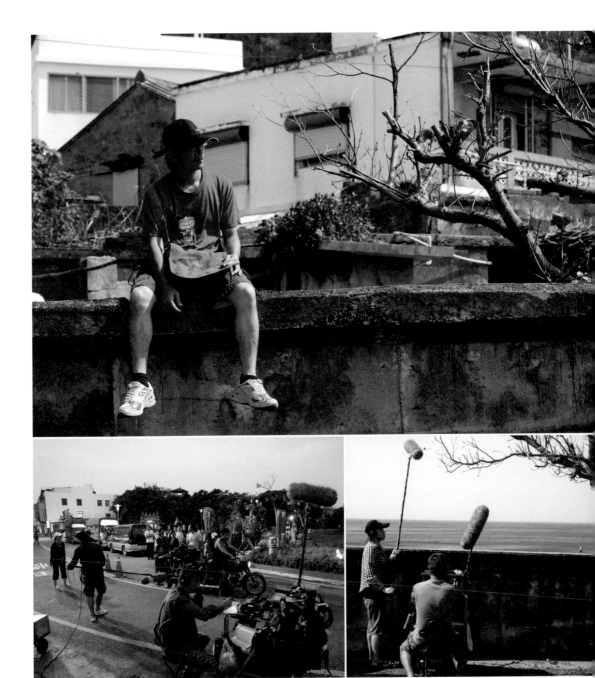

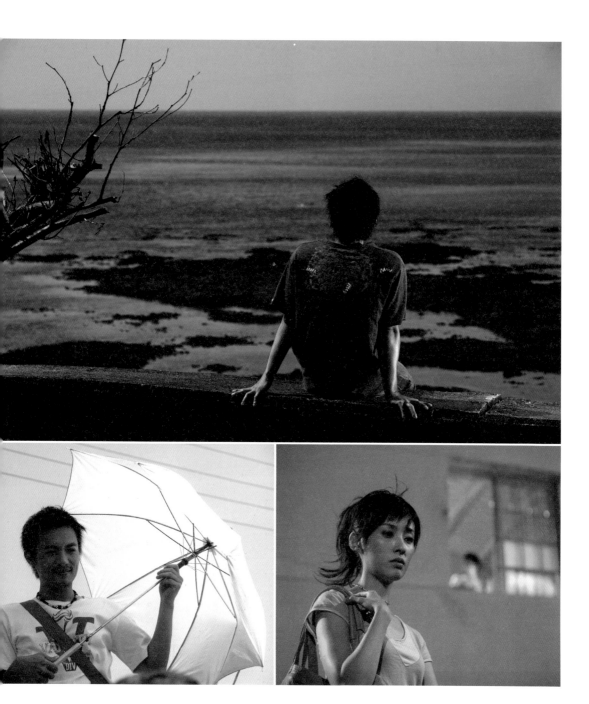

07.10.21
阿嘉的家

　　這晚要拍友子喝醉後來到阿嘉家門口哭鬧的戲。這地點的附近有處熱鬧的夜市，人群也圍過來看劇組拍戲。如何在眾目睽睽之下演出近乎歇斯底里的情緒，對千繪是極大的挑戰。

　　由於這一場戲裡的友子是喝醉的狀態，千繪為了更進入情緒，所以先喝了啤酒。

　　千繪非常盡責地大哭大鬧，工作人員和圍觀群眾彷彿被遙控器按了靜音鈕似的，一片靜默。只拍了幾次，導演在監視器上看完整段戲，然後豎起拇指對千繪說：「ＯＫ了。」

　　麥子和媽媽也悄悄來探班。現場收音師湯哥（湯湘竹）指了指監看的小螢幕對麥子說：「大大，你看，她好傷心，哭成這樣……像是你這種年紀的人才會做的事。」

　　「為什麼大人就不能這樣哭？」麥子不解。

　　「大人要到喝醉了、真的非常難過了，才會像小孩一樣哭。」但麥子硬是說：「可是，難過可以哭，生氣可以哭，笑的時候也可以哭呀。」

　　以上謹記錄湯哥與麥子之間一段值得紀念的哲學對話。

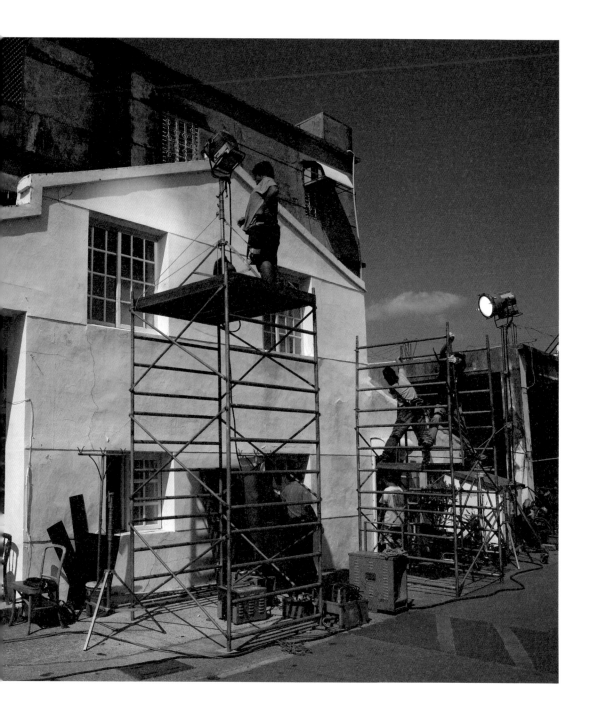

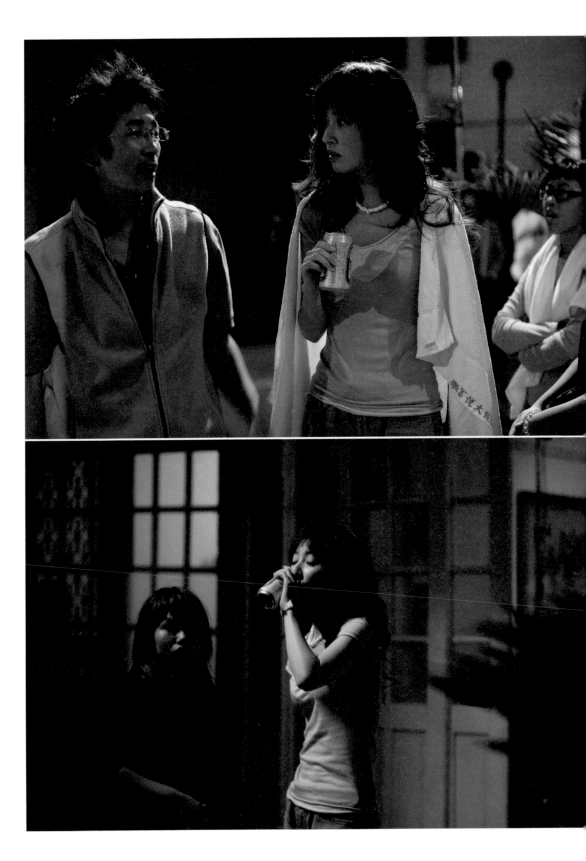

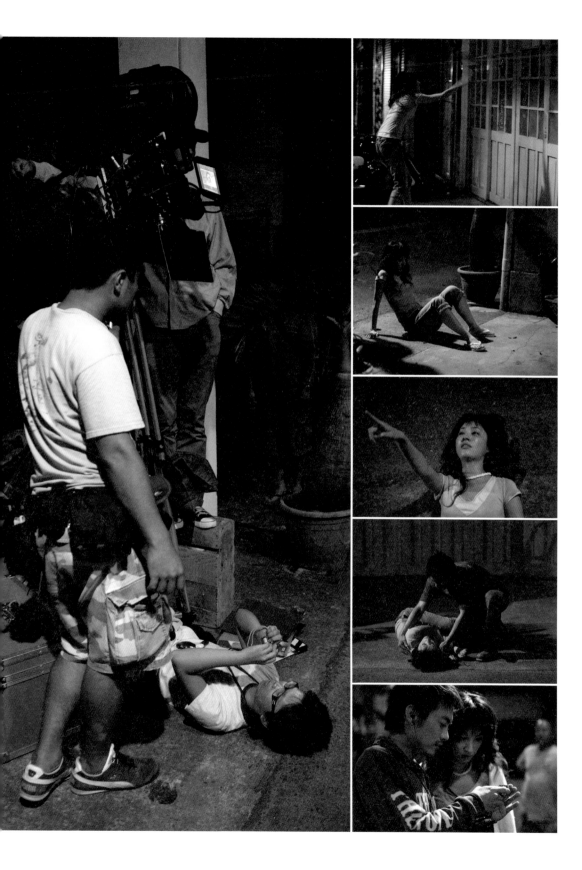

07.10.22
夏都酒店·餐廳外

[導演日誌]

　　曉培的重頭戲，在她與友子的一場對話。爲了這場戲我和曉培溝通許久，她也很努力配合，練習用呼吸來讓自己集中的技巧。

　　第一次演戲的曉培，竟然能用她的表演讓和她演對手戲的千繪流淚！這使得我們這些聽不懂日文的現場工作人員起雞皮疙瘩……我終於相信她第一次見面時跟我說的話：「你講的所有假設，在我成長的過程裡都發生過。」

07.10.23~24
車城，代巡官廟前廣場

23日。喜宴這場戲，是導演口中的六大難關之一，尤其是現場有酒……

小應快喝醉了。在民雄給人家看錢包裡的老婆照片那段景，小應乘機抽走了鈔票，他的手法快得沒有人看到。經過民雄提醒，大家重看側錄DVD，才確定有那件事。重拍。

戲中，勞馬掏出錢包跟人家說：「這是我的魯凱公主」。那張照片，是民雄與他太太的合照喔。導演說，當初找民雄來談勞馬這個角色時，得知民雄隨身攜帶著與太太的合照，他一看到照片，當下就覺得這角色非他不可。

工作人員在廟裡休息。凌晨兩點六分收工，全場掌聲響起。

24日。如何自然擦撞胸部？有一百種方法。這是劇裡僅有的兩場「情慾戲」之一。

臨演不聽話，不歸位時，曉培、副座、小范便一起合唱：「心愛A，緊瞪來，緊瞪來阮身邊。」

今天小應沒醉，但是村民醉了，有人在外面打起來。這天拍到清晨四點。

[導演日誌]

這個場面拍攝了兩個晚上，比我想像中還要難搞。來當臨演的本地人，平日差不多十點就上床睡覺了，而我們必須拍到天亮。趕趕趕，快快快，就擔心老人家們撐不住，也怕年輕人等不到戲拍完就醉倒了。（我們怕中生代的年輕人情緒反彈，所以製片組真的把贊助廠商送的啤酒拿出來安撫。）

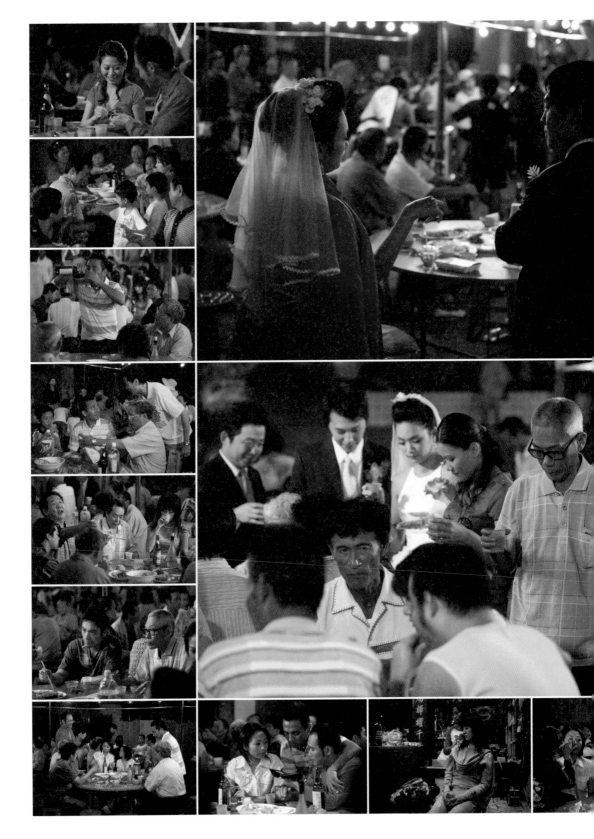

07.10.24
萬里桐

[攝影師筆記]

　　拍攝時，鴨尾一直說：「是晚上，是晚上；聽說現在是在拍晚上的戲喔。」

　　一般的日光夜景都是以獨立場為主，有其他的夜戲鏡頭來比對參照。但是，我們這次日光夜景的最大難題是，這些鏡頭必須與真實的室內夜戲、室外夜戲做交錯剪接。

　　在這一系列的鏡頭中，室內外的夜戲是以人工光源為主，日光夜景則是以自然光源為主，兩種不同的夜景畫面剪接在一起，讓許多看過《海角七號》的人都很訝異，我們為何能夠將日光夜景處理成這樣的效果。

07.10.25~26
車城活動中心

（工作人員的住處附近，聽說今天有一顆未爆彈爆炸了，有人陣亡。）

今天準備面對另一個難關，在活動中心甄選團員的戲。前幾天拍攝的喜宴鏡頭，約有100至150之譜，這種量的鏡頭在三天內拍完是很吃緊的，不知活動中心這裡的戲會不會好一些。（後來發現並沒有比較好。）

村民們真的就像要來報名參加樂團那樣地熱烈。也許是強烈地受到五百元的演出費和便當的吸引吧，但他們還不知道即將面臨的痛苦。

小應摔慘了。他在劇中最常要做危險動作，容易受傷，簡直像在拍動作片。

[導演日誌]

要在活動中心拍攝兩個晚上。這場戲最大的困難還是在於需要當地人的支援，但一聽要拍到半夜三點，都沒有人要來。村長不斷透過廣播找人：我們也挨家挨戶拜託，甚至往隔壁村子去找。此外，要上台表演的音樂也令人擔心，竟都是當天才練習的……我真的快嚇死了。

　　恆春是個極負盛名的觀光景點，這裡充滿了陽光、沙灘、海水和豐富多元的族群與文化。熱情的在地人與異鄉客，還有來此觀光的國內外人士，在墾丁大街與各景點形成了許多鮮活且不協調的景致。尤其是那些台式樓房，看似雜亂無章的矗立在城門古蹟周圍的那種情調，讓我在影像上有了一些想法。

　　我想嘗試看看，在電影影像的表現上是否能夠構築一種台味，而不再去追求華麗、表象、形式化或是風格濃厚的畫面，反而想藉由多元、樸實、自然、與生活結合、與在地結合的這種理念，去拍出一種清淡的、客觀的、歸真的感覺。

　　本片在影像的呈現上劃分了兩個不同的時空，一個是1945年光復時期的日軍遣返，另一個則是當前的時空環境；但這兩個時空仍是相呼應的。

　　在我們設計這兩個不同時代的色調表現上，是必須與劇情一樣有著對應與連結，並不是以二元對立的方式來對照日本與台灣、過去與現代、北方與南方、冷冽與酷熱，而是能夠讓彼此感覺是分離的，但卻又能夠相互融合的色彩與影調，企圖表現出時而稠密、時而紛離、時而疏遠，有若即若離的感覺，卻又有脫離不了現實羈絆的情懷。

　　另外，我們也很重視大時代的氛圍，期望能夠透過寬銀幕的格式來表現，並襯托出愛情文藝這類小品電影的大視覺，所以本片採用了超35mm（2.40:1）的規格來進行拍攝，並以數位中間後製（DI）的方式，運用數位調光，使畫面可以更精確的調校出兩個不同時代的色彩與調性，也能夠更符合我們原來所設計的影像風貌。

　　本片的拍攝以實景為主，除了練團室和船上的畫面是在攝影棚內搭景拍攝，我們另外還搭設了三個戶外場景，分別是演唱會、檳榔街與日軍撤台的碼頭。在拍攝夜景和內景的時候，使用的是柯達Vision 500T 5218高感度底片，日光外景與日光夜景等明亮的場景則使用Vision 200T 5217來進行拍攝。

　　實景拍攝有許多限制，其中包括了燈光與攝影機架設的空間限制。由於我們拍攝的行程排得非常緊湊而密集，再加上一直遭遇到不可抗拒的環境因素，剝奪了許多寶貴的時間，所以無法花費太多時間架設燈光。另外，我希望以一種樸實的手法來表現恆春的景色風貌，燈光就不見得一定要用。我們有時候會拍攝一些街景、臨演的表情，或是在路上行走的人群，其實感覺就好像是拍紀錄片一樣地在捕捉恆春的民俗風情。

07.11.1
機車行

佩甄很有媽媽味？超難控制的三胞胎在她手下服服貼貼。

三胞胎突然發現口中的水蛙叔叔有組過一個樂團，嚷著他們也要，取一些怪名字：頭腦（分別是大頭肉、中頭肉、小頭肉）、雙眼皮三胞胎，最後配合夾子小應，說要叫鴨子大樂隊。

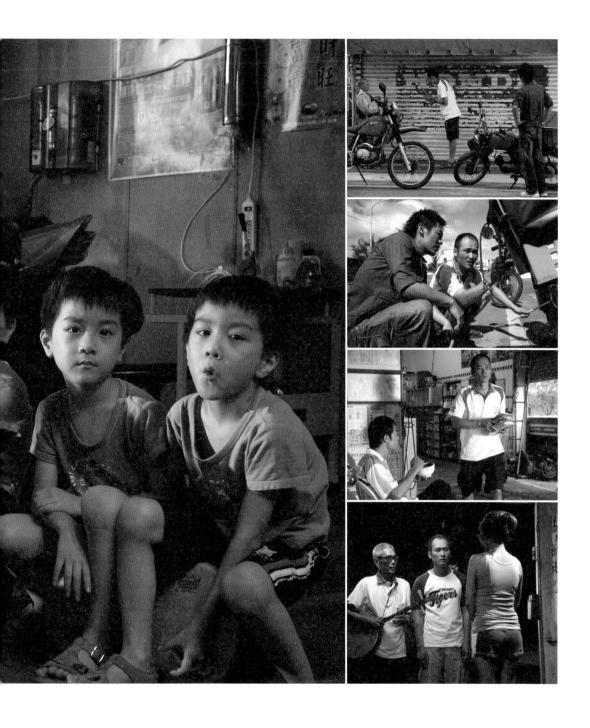

07.11.3
阿嘉的家

　　昨天白天拍了「床戲」之後的早晨場景。但導演不曉得在害羞什麼，不在二樓督導，寧可在樓下看小螢幕。

　　今天，小范的歌迷搭車到高雄，再一路騎機車來到恆春幫他慶生。

　　小范的經紀人小高說：「剛才在恆春轉運站前看到一個人，覺得好面熟，我還以為是誰，原來是小范。他在慢跑，練身體，做床戲前最後的努力。」

　　正式要拍攝床戲了。阿嘉的家二樓擠了好多人，比昨天的「事後戲」還多人。

　　小范晚上只喝湯。臨拍攝前，有吻戲經驗的小范對千繪說：「我有帶牙刷、牙膏和芳香劑喔。」

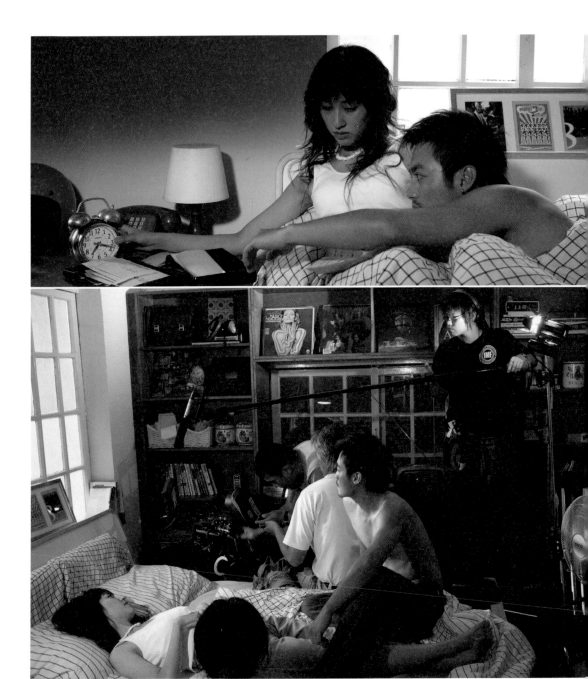

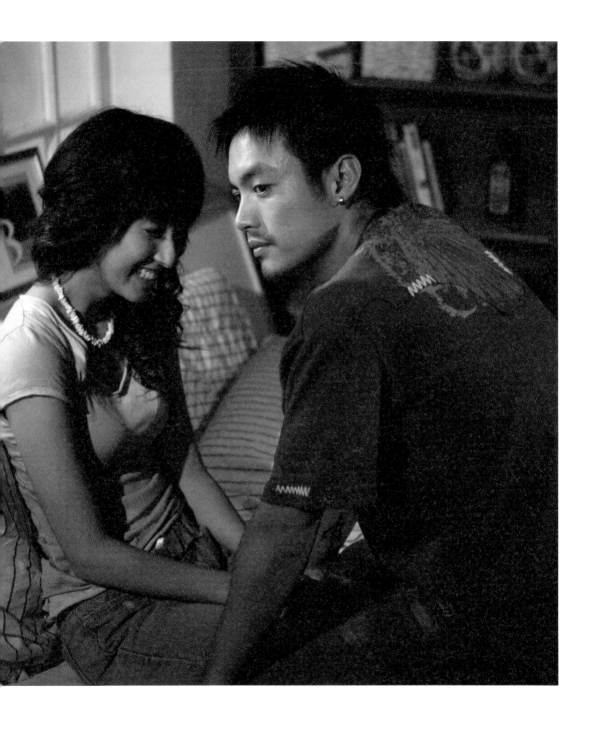

07.11.3~4
佳冬教會與水泉國小

客串擔任教會牧師的這位臨演,本人就是一位牧師。導演邀請他在故鄉台南縣永康鄉的長老教會裡的黃興全牧師來客串,而所取景的地點則是屏東佳冬長老教會。

導演甚至請來佳冬教會的詩班與會眾客串臨時演員。

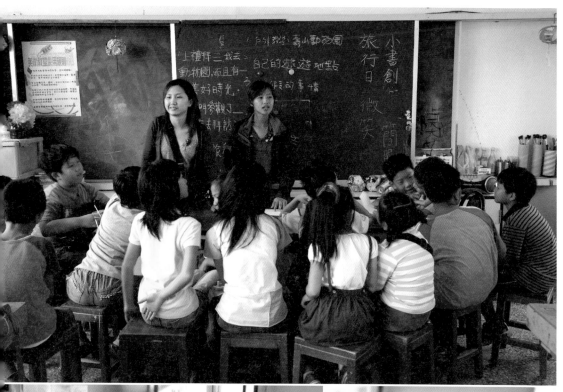

07.11.5~7
十字路口與夏都酒店

　　5日。民雄真的指揮起交通了,在等待
時。

　　7日。今天的主題叫做「跑」,馬尿跑、
美玲跑、企宣玫瑧也跑。啊,是在拍動作片
嗎?
　　演唱會開始之前,阿嘉跑著趕回來。需要
很多很多臨演,幾乎全部人都上場了。劇照
拍起來很像工作照。

07.11.8
白砂與檳榔街

本來要由一個外國小朋友跑過鏡頭，但是他太害羞了。於是，有個臨演帶來的狗狗，虎霸，就出頭了。

拍著，導演喊cut，然後說：「那隻狗，過來……」

下午，各種膚色的模特兒出現，引發圍觀民眾的熱情，尤其她們身上穿著比基尼──竟有人以為是在拍A片！這是導演口中的「第六關」，模特兒與檳榔街。

[導演日誌]

模特兒拍照的這塊市場檳榔街，完全是製造出來的。

我們好不容易在水底寮找到一塊很有層次的場地，但當地只有每天叫賣經過的流動菜販車，沒有市集。

我們從恆春鎮上帶了幾十家攤販來到約一小時路程的水底寮，擺攤陳設，並發動當地人及學生支援才順利完工。

馬拉桑開的這輛宣傳車,是向墾丁本地一家飯店租借而來,經過在車體上噴出圖案而成。車頂並裝了一具特別訂製的吹氣型酒瓶。仔細看,車身上除了酒款的名稱之外,還噴了SINYI TOWNSHIP FARMERS ASSOCIATIONS字樣喔(要做就做到徹底啦)。

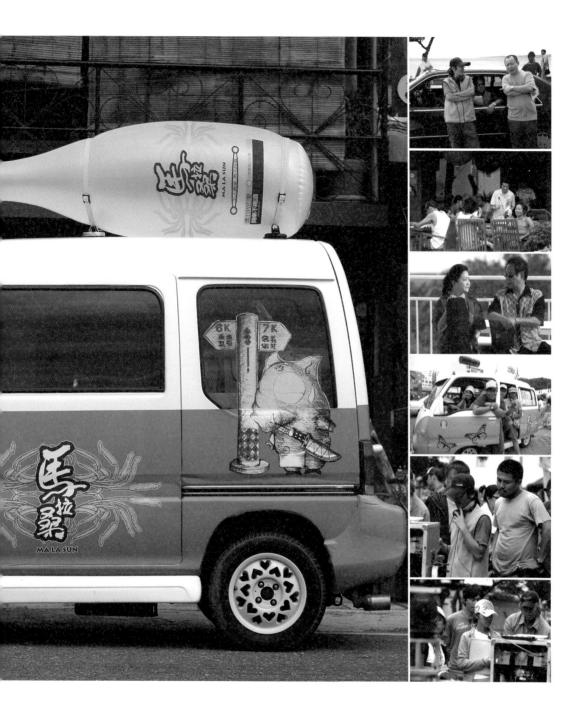

07.11.11
風吹沙與滿州

　　「風吹沙」絕非浪得虛名。可以做全身去角質了，身上任何一個地方都吹進了沙。在這裡拍攝一場彷彿魔幻寫實的鏡頭：男主角騎機車與當年日本教師離去時交錯的鏡頭。

　　導演親自示範了男主角騎機車的路線。

　　背影，則找了一位當地的學生來當替身。看背影，確實很像中孝介；但當他一轉頭露出正面，就顯出稚氣的表情。

　　然後去滿州的一棟古厝，拍攝老友子收到信的場景。

　　飾演老友子的這位，是副導怡靜的阿嬤。

　　一開始，這個角色想從有經驗的演員裡面找來演，但導演一直到十月中旬還沒有決定演員人選。這時，怡靜覺得她的阿嬤說不定符合導演的條件，請她住在屏東的阿嬤寄照片來；導演一看到照片立刻說可以。

　　阿嬤是為了幫孫女的忙，才搭兩小時的車來拍片。

　　由於是以軌道車（dolly）移動拍攝，加上光線的關係，NG很多次，阿嬤很擔心是自己沒演好。怡靜一直安撫：「阿嬤，這次蓋好，我們再來一次，這是最後一次。」「……再一次，這是最後一次……」一直說是最後一次，直到第十五次。

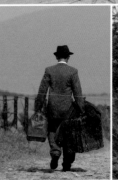

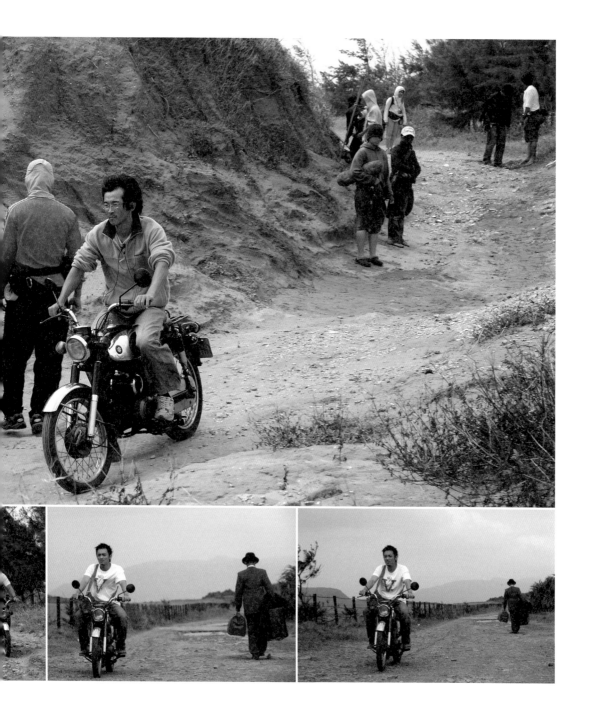

07.11.14
後壁湖

按照計畫，今天早上預計要拍攝船的鏡頭。

模型船從台北運至恆春後壁湖，意外發生損傷。特效人員花了整個上午進行修補。於是早上先拍阿嘉跳水的鏡頭。

下午，開始拍攝模型船……但，事情就如導演所說的，被落山風打敗了。但實拍的畫面仍然有作用，大大幫助了特效組事後的CG製作。

另外，下午還做了千繪的EPK（幕後花絮與演員專訪）。她在恆春的戲分要殺青了，正想著帶什麼禮物回台北給眾人好。不能是容易壞的東西……

千繪突然想到：「檳榔！」

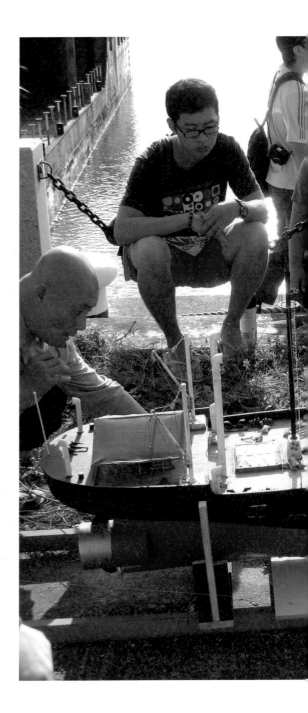

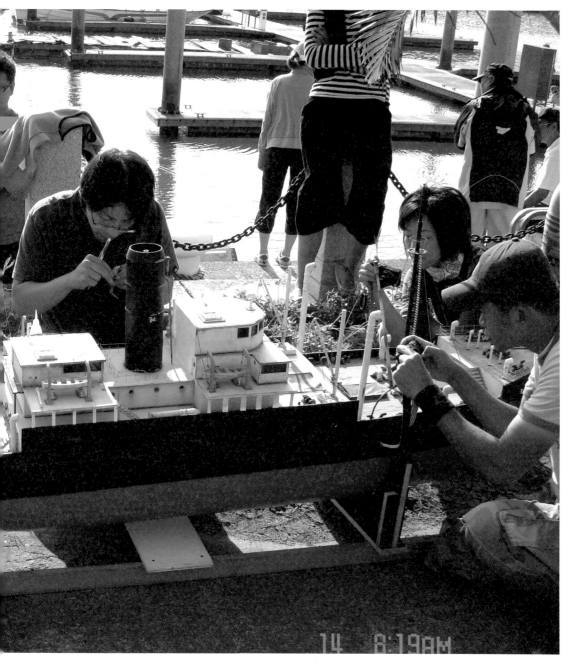

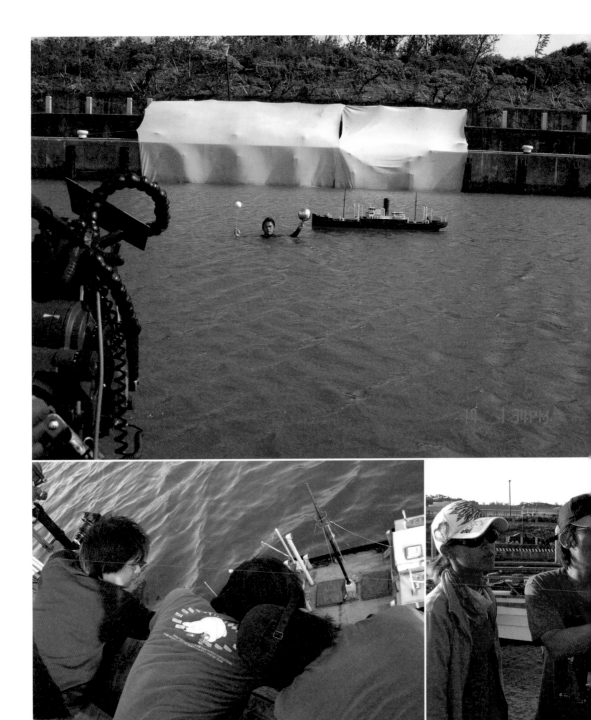

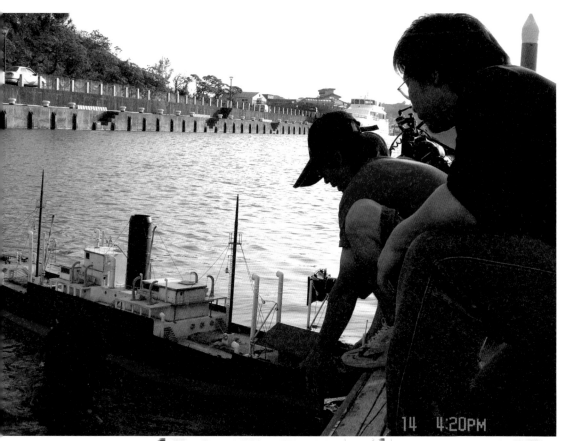

14 4:20PM

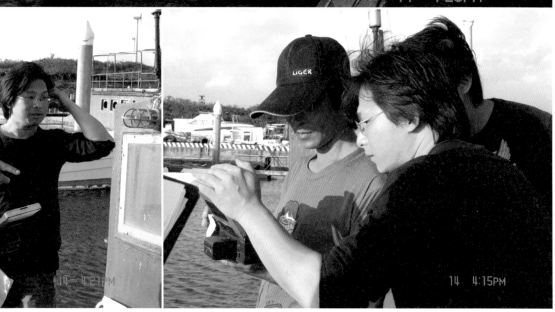

14 4:21PM

14 4:15PM

07.11.19
台北

[導演日誌]
　　最後的難關──

　　該是有人跳出來阻止我的時候了。劇組一回台北，就被監製黃志明約去和兩位幕後股東開會──台北影業的胡總和阿榮片場的貴哥。

　　我知道事情大條了，他們一定是要阻止我拍最後最花錢的日僑遣返場面。我已經超支了八百萬，如果再要完成這場面，連同拍攝加上後期工作，可能會再增加五百萬。我憂心忡忡，不斷禱告：「上帝啊，別在最後一關放棄我！」

　　「你應該算過會增加多少錢吧！你們在恆春，天高皇帝遠，花錢都不會痛？」
　　「你最後那個場面，就不能用文學一點的氣氛來解決嗎？」
　　「就算場面給你弄出來⋯⋯你再想想，那真的會比較好嗎？花了大筆錢，會不會換來的是很假的場面？」
　　「錢呢？資金呢？要超支的錢哪裡來？⋯⋯」

　　我深呼吸，我決定講故事⋯⋯
　　「你和你妻子是怎麼相戀的？你一輩子都不會忘記的。你和你第一任女友是怎麼分手的，我想你永遠也不會忘記⋯⋯」
　　「最後的場面是整部電影的原點，是愛情遺憾的開始。一個八十歲的老人收到他初戀的情書，他頭腦裡浮現的難道不是那個青春年少的自己和鍾愛的情人⋯⋯」
　　「如果十年後、二十年後還有人記得《海角七號》這部電影，頭腦裡第一個浮現的畫面一定是，那個戴白帽的少女孤單地站在人潮蜂擁的碼頭，等著她的情人出現⋯⋯」
　　「雖然這場面很花錢，但是我向你保證，真的值得！」

　　五百萬買一個二十年的價值⋯⋯他們不太情願，但最後畢竟被我說服了。

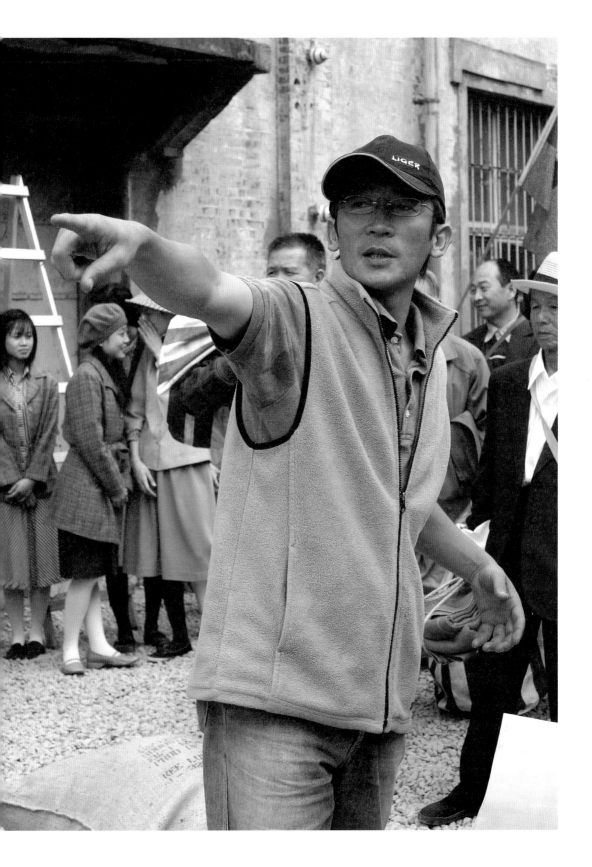

07.11.20~23

台北‧阿榮片場與功學社練團室

20日。小嵐姊煮油飯和麻油雞來探班。
　千萬不要讓音樂人拿到樂器。等待時，工作人員很享受音樂，導演嫌吵。

21日。在棚內看不到天光，感覺不到時間。山中無歲月，於是一直拍一直拍。
　導演指導了鎮代表發火的那場戲（是的，有鼓棒）。導演很會演喔。

23日。今天有盞燈破了，正好拍茂伯搞耳朵那場戲。拍了不少鏡頭。茂伯今天殺青，他的家人來探班，帶了一大束花來。他把花轉送給導演。

難得露臉的製片黃志明也來探班。

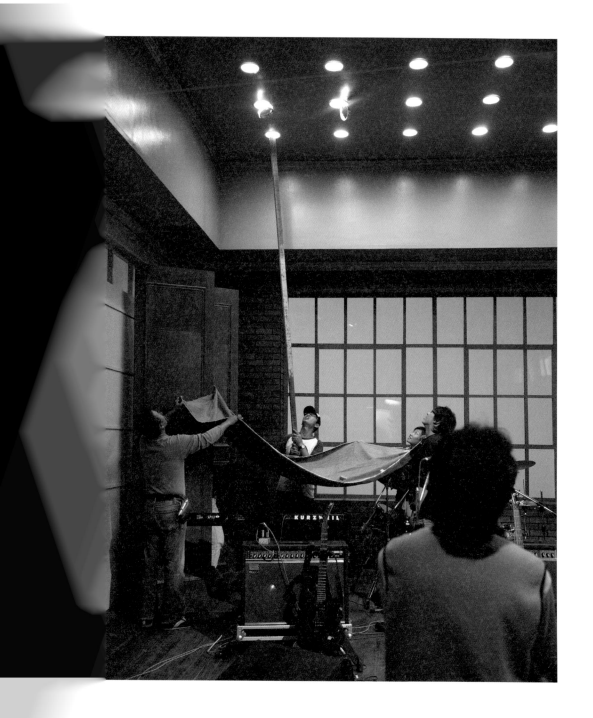

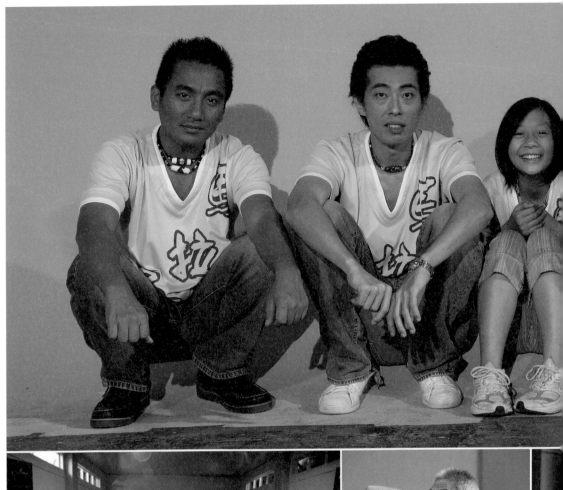

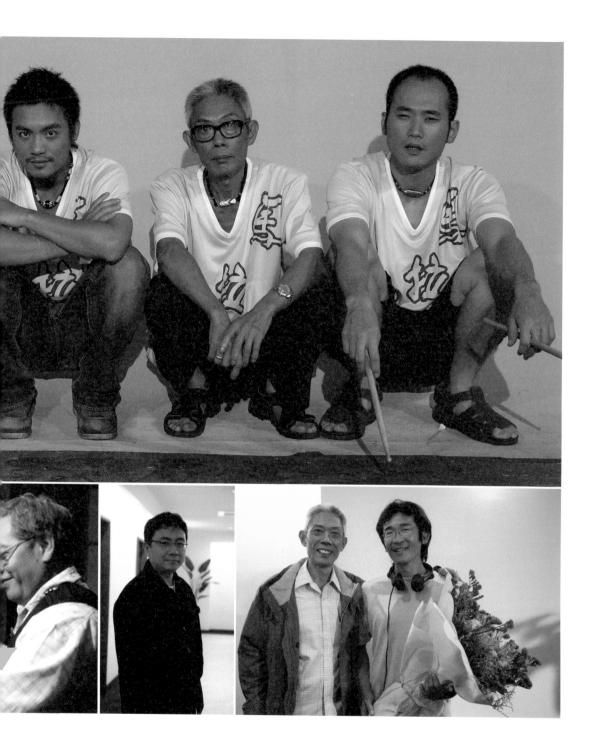

07.11.28
台北‧功學社練團室與西門町

白天拍阿嘉回憶中的樂團練習場景。開拍
不到十分鐘就OK了，湯哥說：「好像做了
一場夢。」

然後要回到西門町拍最開頭的一幕：阿嘉
摔吉他，然後騎車離開台北。

原本要早一點開拍的，但車壞了，耽誤了
時間。所以入了夜才開始。小范得穿T恤上
戲，但時序已經入冬，冷著呢。空檔，工作
人員趕緊為他披上外套。

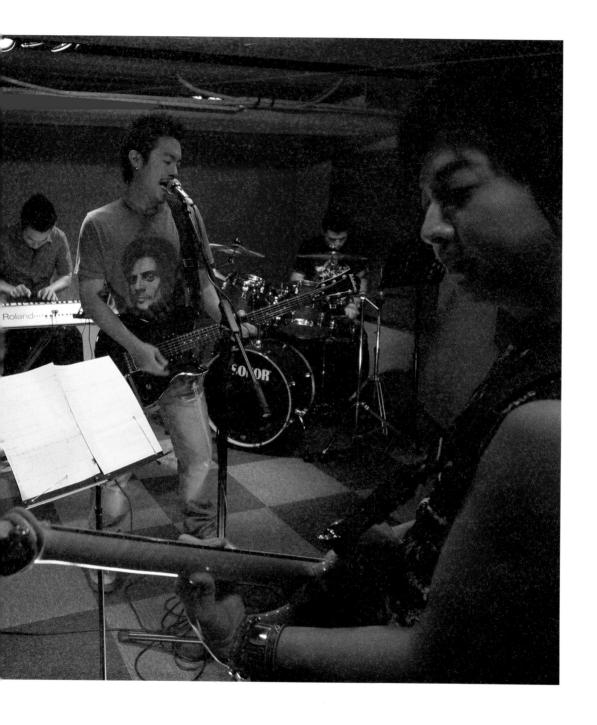

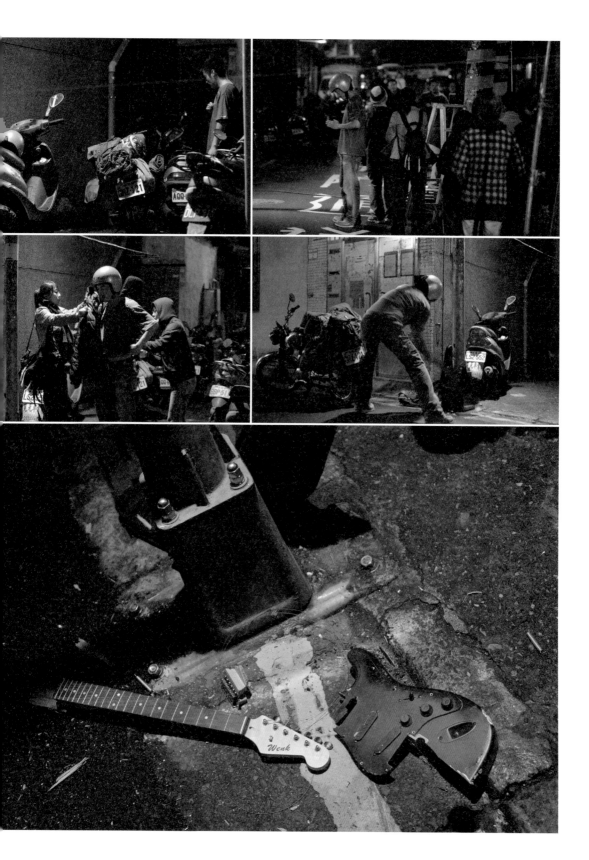

07.11.29
台北・內湖

　　因為呼吸的時機不對而NG。

　　演員模仿經紀人說話，唯妙唯肖，她說，因為「我們以前也常被這樣敷衍」。

　　這部電影需要很多臨演，工作人員陸續上場，並且想辦法讓每一組工作組都有人露臉。製片之一的Kenny上場三次，演了民代司機、接機司機，和衛生所裡的醫生。這回，企宣玫臻又上場了。那個一口喝乾小米酒的就是她啦。

07.12.9
台中酒廠

在這之前一年，導演看到一篇關於「拍婚照最佳選擇」的雜誌文章，其中包括台中酒廠，他直覺覺得很適合作為最後場景的拍攝地點。經過勘景，很快就決定要用這裡。

導演要求一切都要做成像1945年的樣子，對於所有的細節都要求得很嚴格。地上的石頭與沙，是從外地運過來的。所有的造型都要照著邱若龍的設定稿製作；即使只是出現幾秒鐘的臨演，也得講究。

從零開始，一個細節一個細節把景搭起來，一個動作一個動作努力做造型，加在一起，這一切就有了大片的樣子。

通告發的是早上六點鐘。上百位的臨時演員陸續報到。人員、服裝、化妝、造型，一切都須就位。

有一些臨演原本的髮型是具有現代感的長髮，但導演要求所有人的造型都必須符合那個時代的條件，所以梳化人員要求臨演當場落髮──因此有人就離開了，但有人非常熱中參與拍攝，當場就被剪成短髮。（所以有一支棒球隊就最方便啦，他們本來就是小平頭。）

最後這幕戲的重點之一，是梁文音尋找日籍老師身影的表情。拍攝時，工作人員拿了一根長竹竿，導演要梁文音看著那個竹竿，把它當作是目標來做表情。

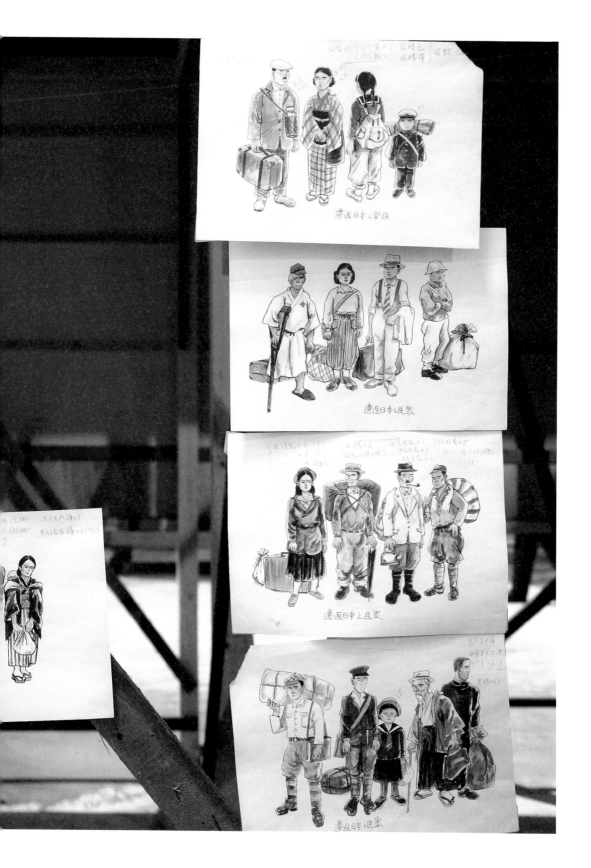

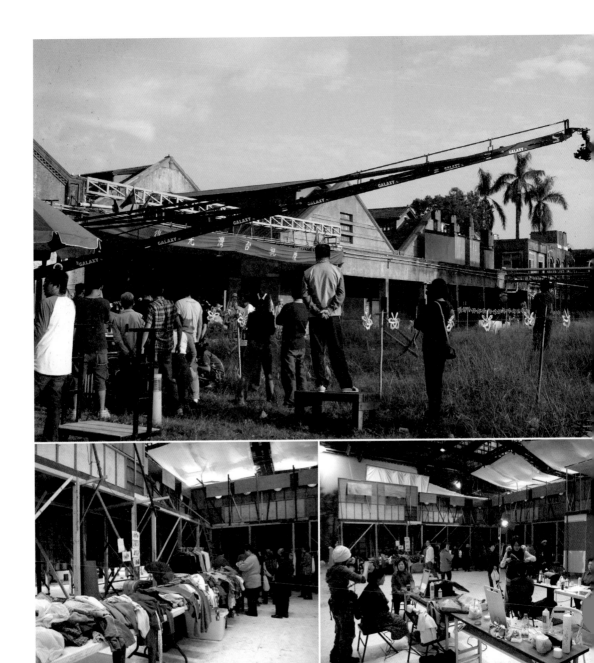

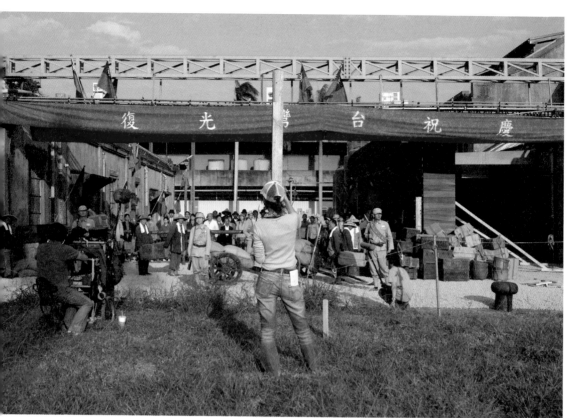

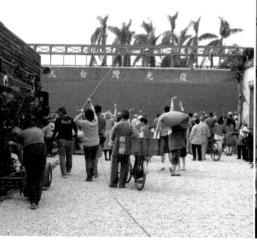

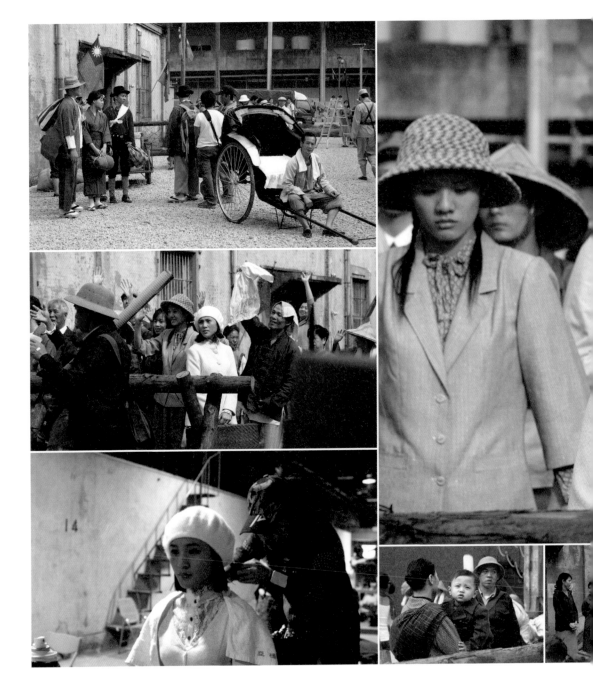

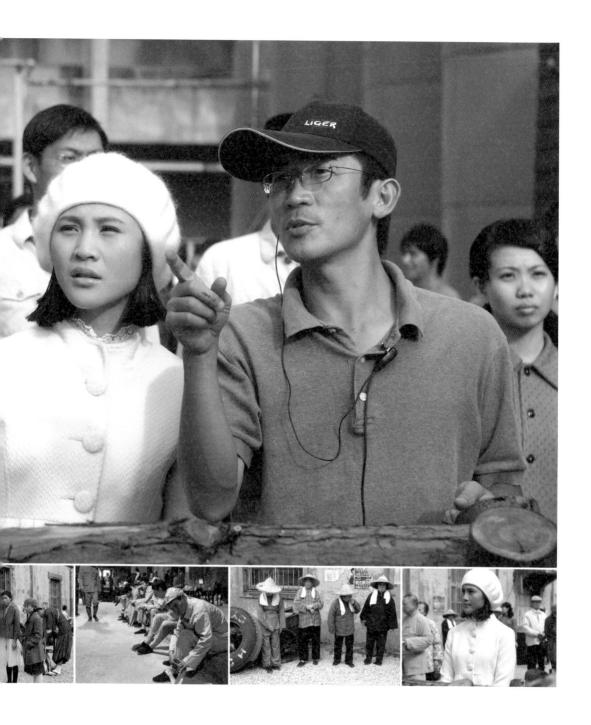

07.12.25
阿榮片場

　　船景在一個星期前就開始搭造。但其他則重現9日那一天的噩夢：梳妝、造型。

　　中孝介到了，與梁文音會合。空檔時間，大家與穿戲服的中孝介和梁文音拍照。

　　為了營造船啟航時冒出煙霧的氣氛，於是在棚內燒了幾枚小爐子，好讓煙霧的感覺顯得自然。有人怕被煙嗆到，紛紛戴起口罩（譬如北村）、蒙上圍巾。

　　中孝介的幾個鏡頭一直拍不好，導演一直重拍。後來中孝介主動表示他會在心裡唱歌，以此傳達出那場戲的情緒。

　　晚飯前，副導說：「再拍五個鏡頭就好。」大家拚了，想趕快把最後的五個鏡頭拍完。拍完，副導說：「再五個鏡頭就好……」晚飯後繼續努力。「真的，最後再五個鏡頭就好。」直到晚上九點鐘，還在拍那永遠的五個鏡頭！

　　真的大功告成！來個團體照吧（其實明天還有一場戲，但對於多數的演員和工作者來說，片子到此就拍完了）。

　　導演看起來鬆了一口氣。他戴上船員的帽子，一個人坐在空蕩蕩的船景上。

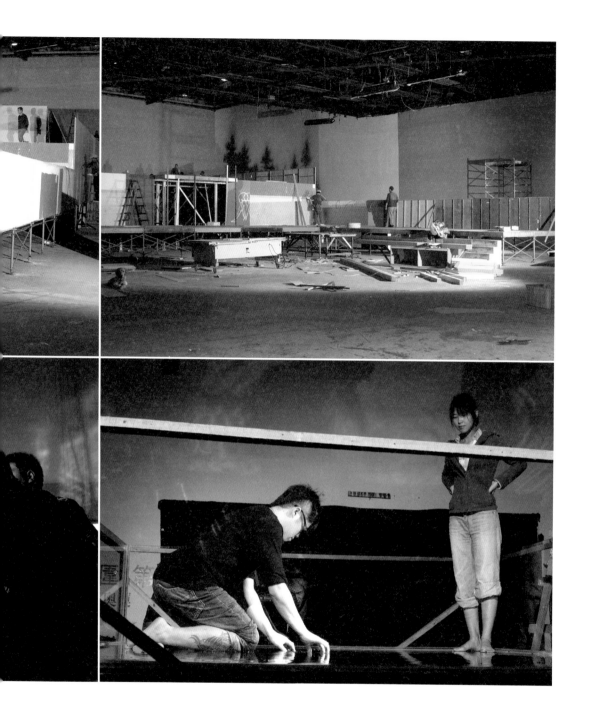

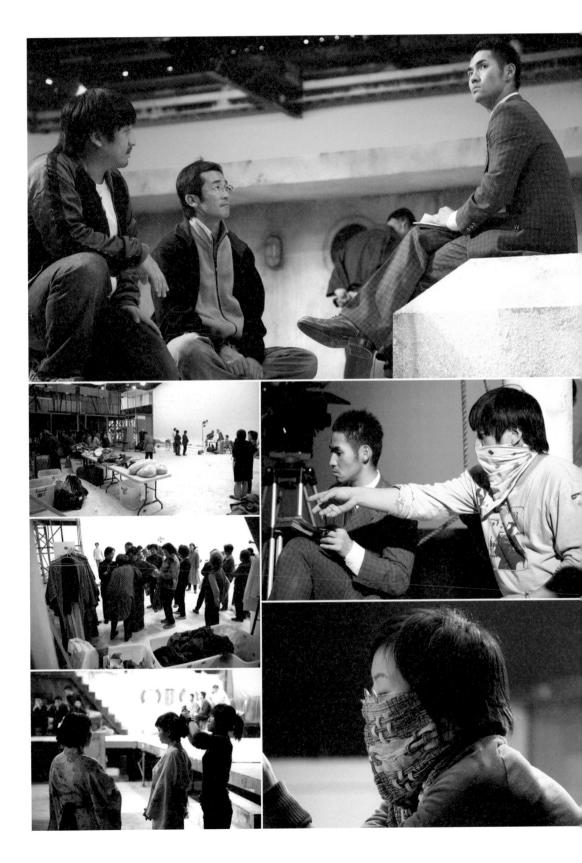

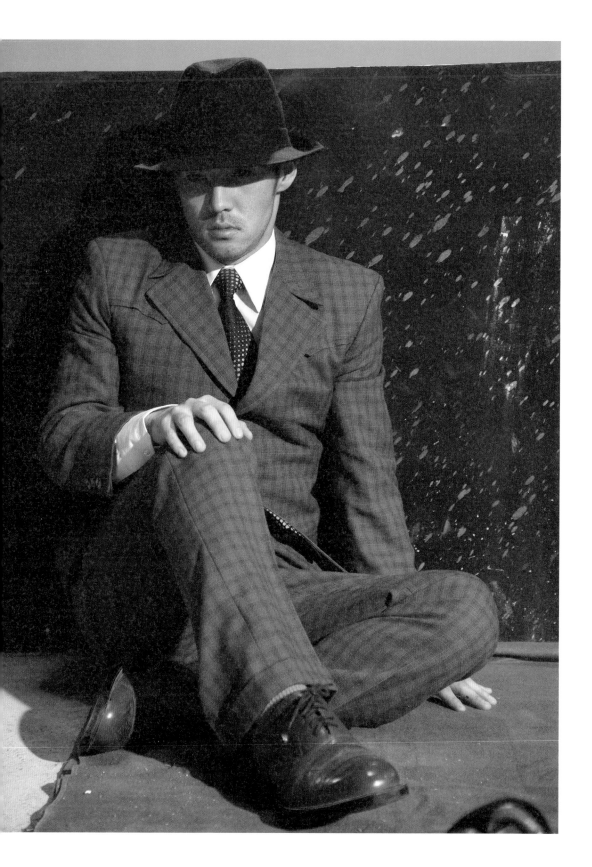

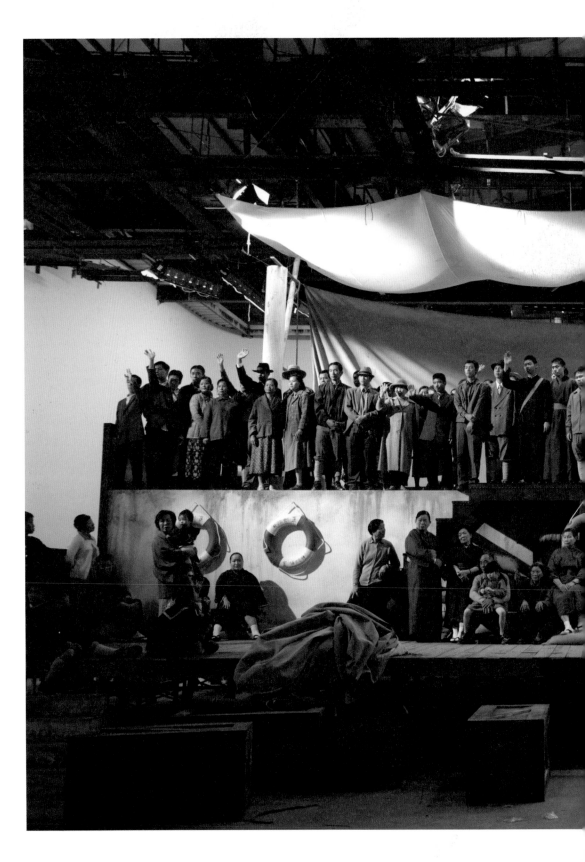

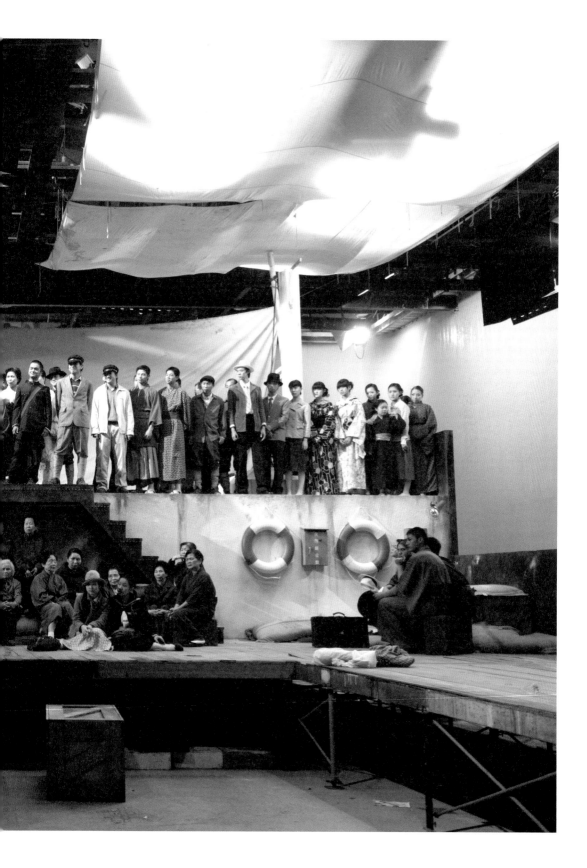

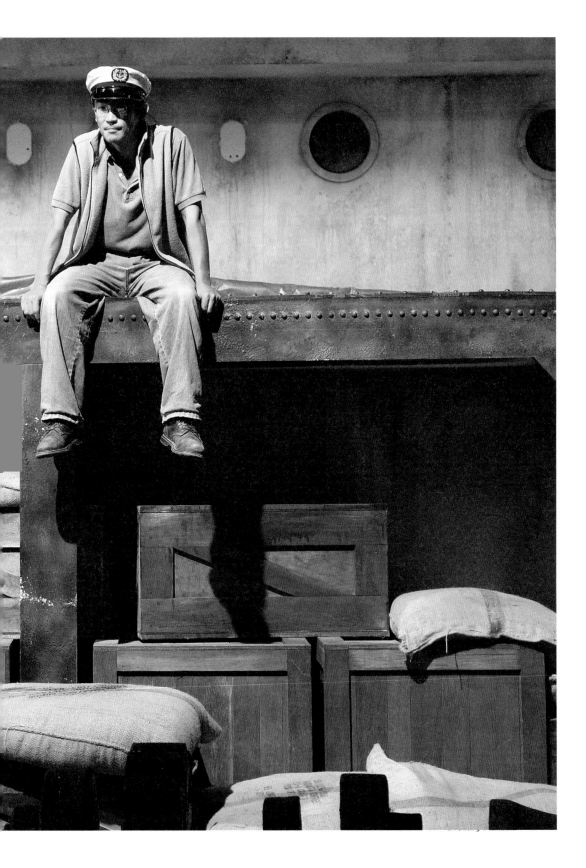

07.12.26

[導演日誌]

　　拍完船景之後隔天，我、副導怡靜等幾個人，到桃園機場的飛機博物館拍中孝介坐在機艙裡的畫面。很快就拍完。我們安安靜靜地收拾，返回台北。

　　拍攝工作至此完全結束。片子尚未完成，但已度過了最重大的拍攝、演員、場地等等難題。相對來說，後製作業是可以控制的。

　　我鬆了一口氣。

把故事

1945年12月25日。
友子、太陽がすっかり海に沈んだ
これで、本当に台湾島が見えなくなってしまった。
……君はまだあそこに立っているのかい？

困境。

他在生氣。氣那個城市，不提供機會。
他困住了。困在自己的憤怒裡，夢想如一把摔碎的吉他。

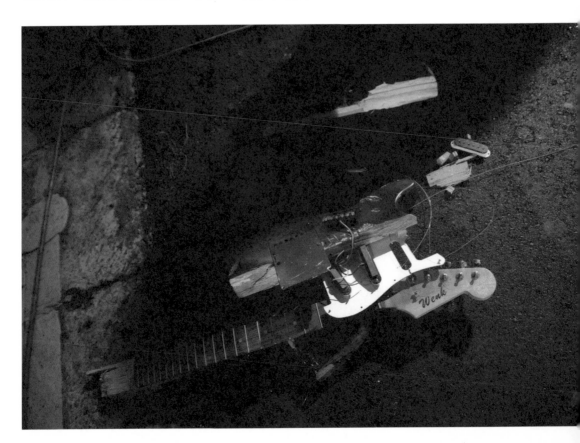

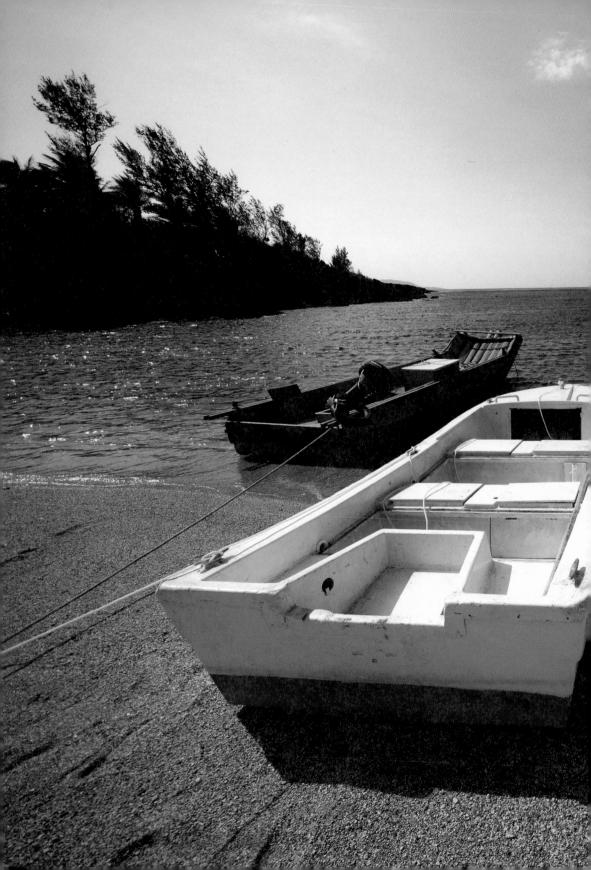

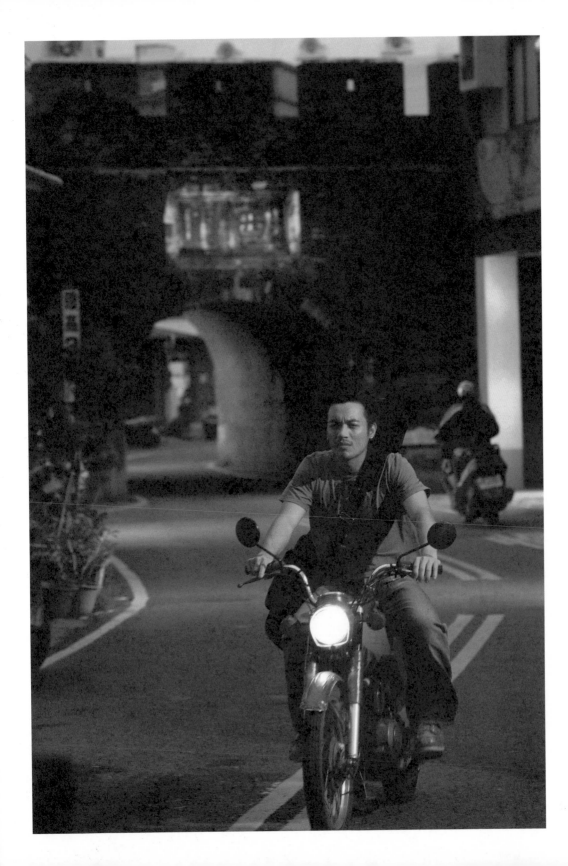

為什麼年輕人不回故鄉？
自己的土地，難道不屬於自己嗎？

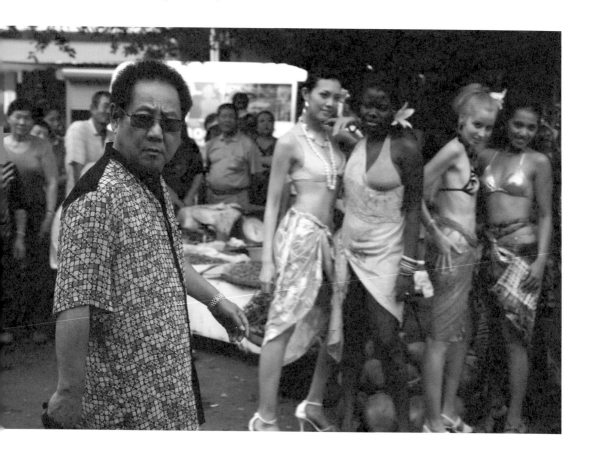

說著異國的語言，做自己不喜歡的工作。
未來在哪裡？

努力生活，勉強自己穿上制服，
但心裡那個不服輸的小孩渴望上台演出。
演什麼都好，只要能讓他表演。
況且他可是國寶呢。

吹起哀傷的曲調，敲著熱烈的節奏。
沒有人認為他們是特別的，沒有人聽他們說他們的思念或暗戀。

老是被拒絕。經常被嫌惡。
天天遭遇白眼、漠視與排斥。

上帝把她趕出來了嗎？親人不肯接納她嗎？

想放棄一切，但又不甘心。
想走一條不熟悉的路，卻不知該如何改變。

回到有一盞燈亮起的所在吧，
那兒有人可以縫補受傷的心。

那兒有大海。

友子、許しておくれ。この臆病な僕を。二人のことを決して認めなかった僕を。どんなふうに君にひかれるんだったけ。

……君は、型の規則も破るし、よく僕を怒らせる子だったね。
友子、君は意地っ張りで、新しい物好きで、でも、どうしょうもないぐらい君に恋をしてしまった。

……だが、君が卒業したとき、僕達は戦争に敗れた。僕は、敗戦国の民だ。貴族のように傲慢だった僕達は、一瞬にして犯罪人の首かせを掛けられた。貧しい一教師の僕がどうして民族の罪を背負えよう。

……時代の宿命は、時代の罪だ。そして、僕は貧しい教師にすぎない、君を愛していても諦めなければならなかった。

友子、君は南国の春の下で育った学生だ。僕は、雪の舞う北から、海を渡ってやってきた教師だ。僕達は、こうも違うのに、なぜこうも惹かれあうのか。
あのまぶしい太陽がなつかしい、暑い風がなつかしい……

……まだ覚えてるよ。君が紅蟻に腹を立てる様子。笑っちゃいけないって分かってた。でも、紅蟻を踏む様子がとてもきれいで、不思議なステップを踏みながら、踊っているようで、怒ったにぶり、烈しく軽やかな笑い声……
友子、その時、僕は恋におちたんだ。

機會。

即使大家都說「不可能」，也要試著想像自己的夢想是可能的。
別人不給機會，那就自己爲自己製造機會。

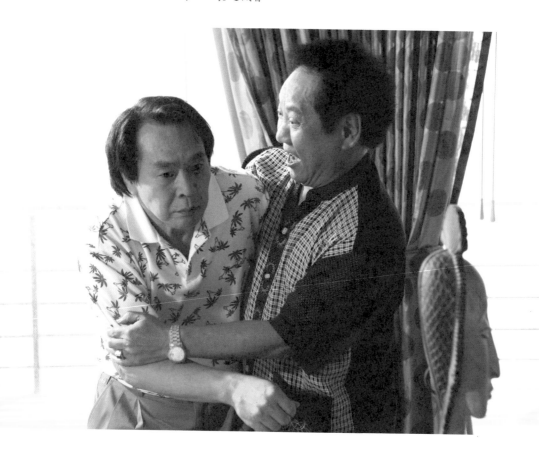

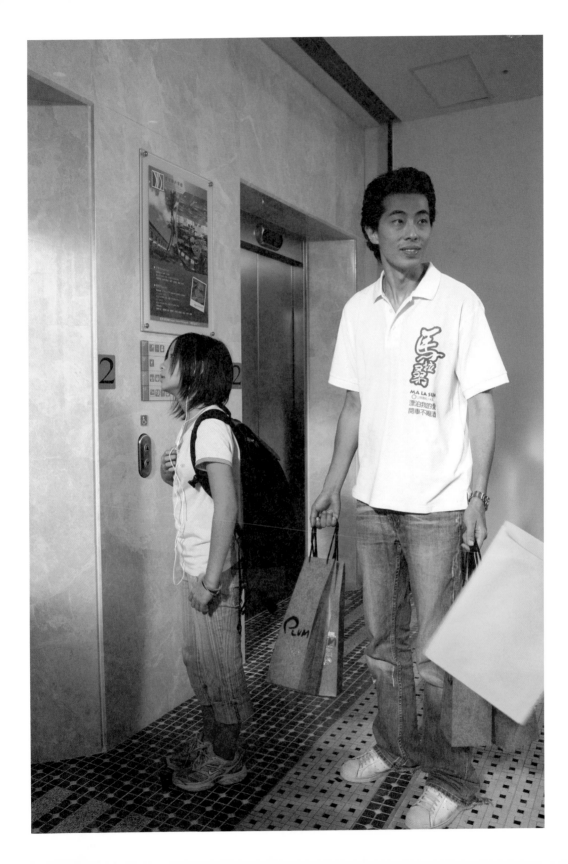

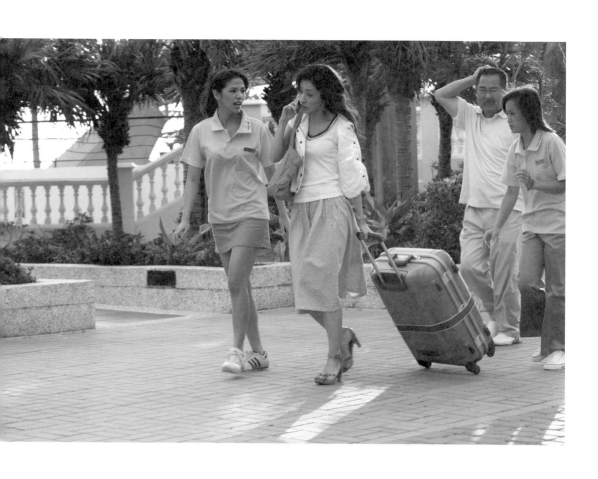

試著保持微笑。試著表達自己的立場,抵抗自己不愛的任務。
不過,機會來的時候,他們認得出來嗎?

受傷了也不要錯過。

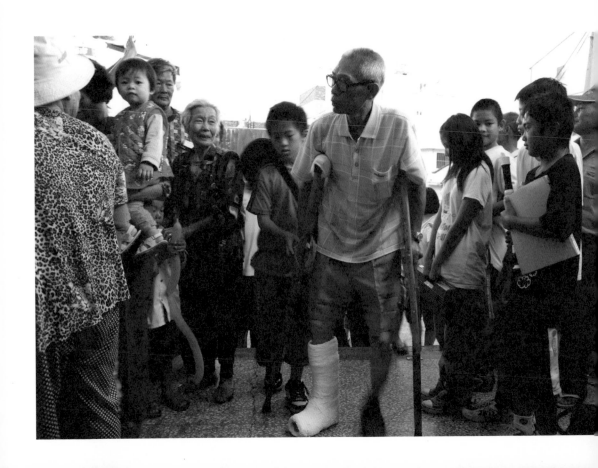

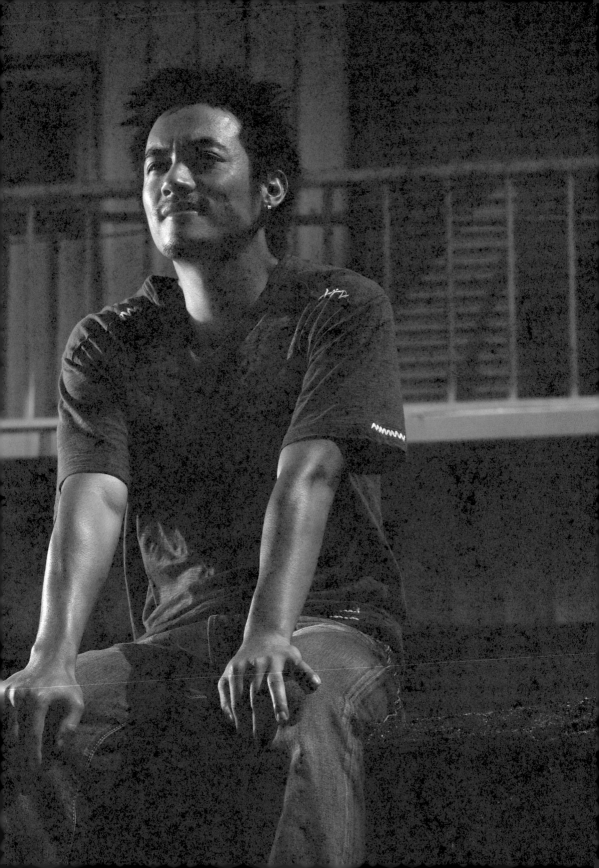

強風が吹いて、台湾と日本の間の海に、僕を沈めてくれればいいのに。
そうすれば、臆病な自分をもてあまさずにすむのに。
友子，たった数日の航海で、僕は一気に老け込んだ。
潮風がつれてくる泣き声を聞いて
甲板から離れたくない、寝たくもない
僕の心は決まった。陸に着いたら、僕は一生海を見ないでおこう……

他們做自以爲擅長的事，但是帶著怒氣，
忘記了那本來應該是快樂的。
他們不知道，美麗的相遇即將發生。
失敗的過去成爲了暗影，以爲已經碎裂的夢想，其實仍餘波蕩漾。

距離。

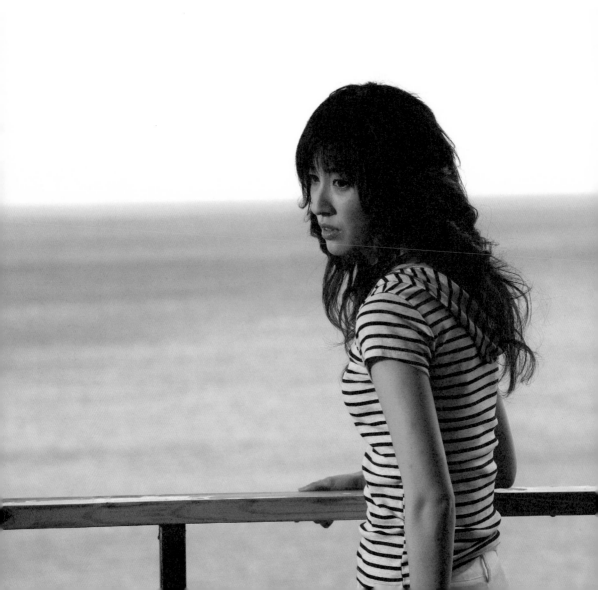

他們緊抱著自己的心事，覺得別人不懂自己的辛苦。
他們之間隔著一片語言的海洋。

「這樣我們熟識了嗎？」

他們那麼近卻互不相識。在小小的房間裡，聽到別人的意見都覺得擁擠。

他們之間

隔 著　一輛摩托車，

隔著 一道門，

但他們與對方相隔一整個世界。

「你們保力是車城，我們這裡是恆春。」
他們試圖衝破別人的限制，但他們也為別人設下限制。
你們是你們。我們是我們。
先伸出手的人，就輸了。

善意。

可是，就算別人不合作，
爲了對自己負責，
還是試著主動釋出善意吧。

給他一份資料也許他用得上。
不爲別的，
只是爲了做好自己的工作。

見到路邊有人受傷，能不能給他一口水？
見到有人犯錯，能不能陪他一起收拾那個錯誤？
終於，他們騎上同一輛車，坐在同一張床的床沿。

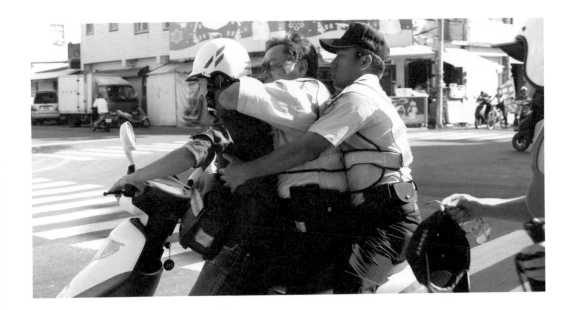

終於，你們也是我們。
他們開始看著同一個方向。
他們試著說出：「我們，一起來。」

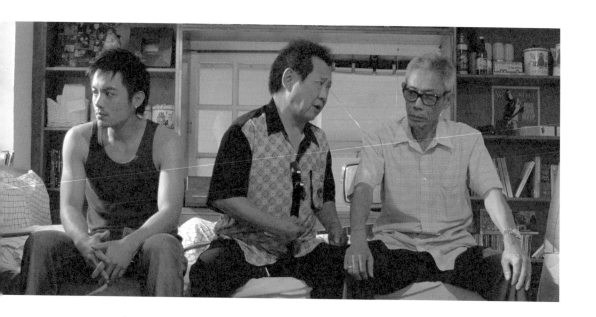

張開眼睛，打開心。
開始看見別人的努力，感受到別人的痛苦。

是的，我敢走入不熟悉的地方，勤快是我的武器。
酒，是生命的血液！我，就是我自己人生的力氣。

潮風よ、なぜ泣き声をつれてやってくる。
人を愛して泣く。嫁に行って泣く。子供を生んで泣く。
君の幸せな未来図を想像して、涙が出そうになる。
僕の涙は溢れる前に潮風に吹かれて、乾いてしまう。
涙を出さずに泣いて、僕はまた老け込んだ……
憎らしい風……
憎らしい月の光……
憎らしい海……

在看似無望的時候，先開口吧，也許可以挽回什麼。
就算只是基於禮貌的邀約，都可能成為化解的契機。

洗把臉，繼續努力。再累都不能放棄。
機會也許就在轉角等著。有人默默注視著你的努力。

釋放。

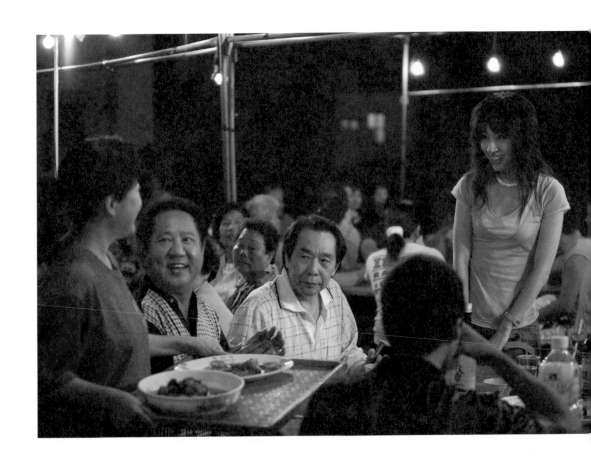

有一種愛情，在人前說不出口，但在月光下牽手。

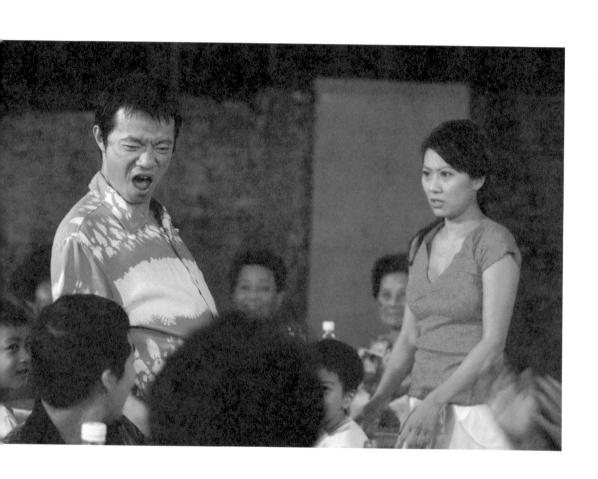

經過現實生活的損耗，愛情還剩下多少？

有人懷抱獨特的愛情觀，不在意形式。
思念是愛情的試劑。
有愛情，才會有思念。

有人，在愛情中勇往直前，
最後竟落了單。

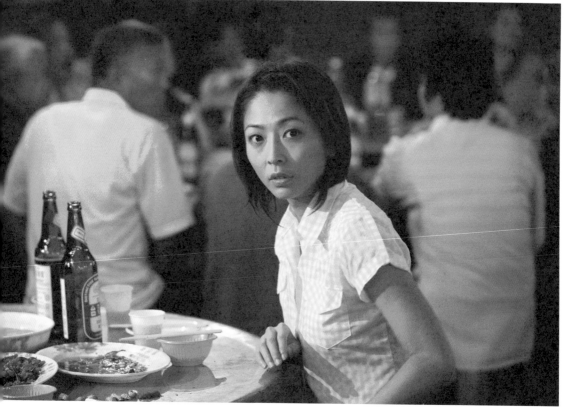

有人啊，

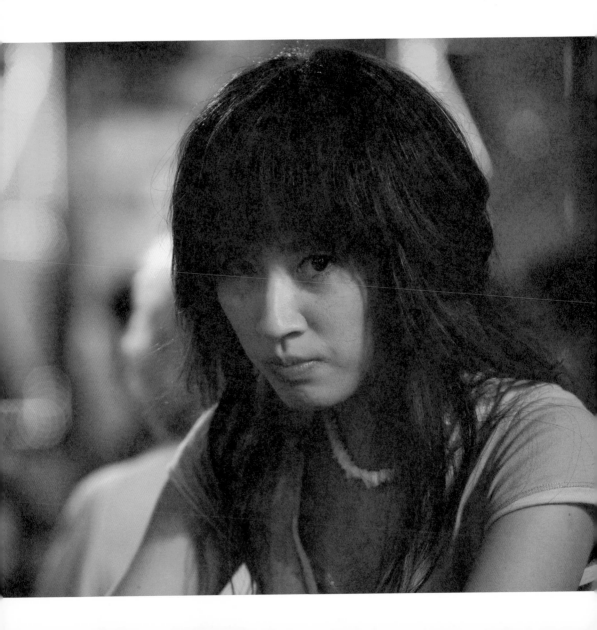

竟不知道對某人的怒氣原來是出於在乎。

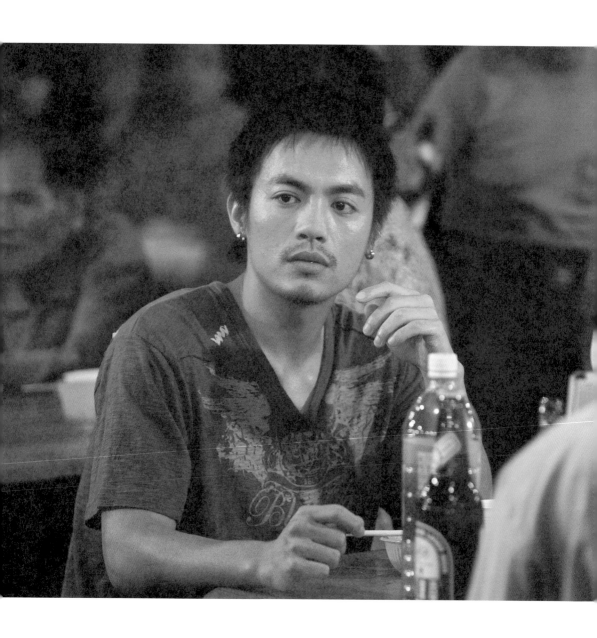

上帝早就説過了：「一個人不好。」

願世人都能成雙。

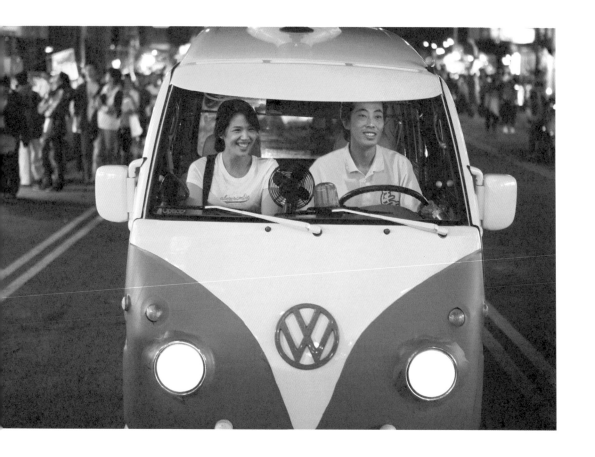

讓兩個身體互相靠近。讓兩顆心靈互相疼惜。
讓全部的愛情在此刻發生。

12月の海はどこか怒っている。
恥辱と悔恨に耐え、騒がしい揺れをともないながら、
僕が向かっているのは、故郷なのか、
それとも故郷を後にしているのか……

夕方、日本海に出た。
昼間は頭がわれそうに痛い
濃い霧が立ち込め、昼間は何も見えなかった。
今は星がとてもきれいだ……
覚えてる？中学一年になったばかりの君は、天狗が月を食らう村
の伝説を引っ張りだし、月食の天文理論に挑戦したね。

君に教えておきたい理論がもう一つある。君は、今見ている星の光
が、数億光年の彼方にある星から発せられているって知っている
かい？
わあ、数億光年前から放たれた光が、今僕たちの目に届いている
んだ、数億年前, 台湾と日本は一体どんな様子だったろうね。

山は山、海は海。
でも、そこには誰もいない。

僕は星空が見たくなった。
移ろいやすいこの世の中で、永遠が見たくなったのだ。
さっき、台湾で冬を越すライギョの群れを見たよ。僕はこの思いを一匹に託そう。
猟師をしている君の父親が捕まえてくれることを願って。
友子、悲しい味がしても、食べておくれ。

君にはわかるはず……
君を捨てたのではなく、泣く泣く手放したということを
皆が寝ている甲板で、低く何度も繰り返す。
捨てたのではなく、泣く泣く手放したんだと。
夜明けが近づいていた。でもそれが僕と何の関係があろうか。
どっちみち太陽が濃い霧をつれてくるだけだ。
夜明けの恍惚の時、
年老いた君の優美な姿を見たよ。
僕は髪が薄くなり、目も垂れていた。
朝の霧が舞う雪のように、僕の額のしわを覆い。
烈しい太陽が君の黒髪を焼き尽くした。
僕らの胸の中の最後の余熱は完全に冷め切った。

友子…無能な僕を許しておくれ……

在最沈默的地方找到安慰。月光，海洋，眼淚，歌聲與陪伴。
我們攤開一切，與自己和好。

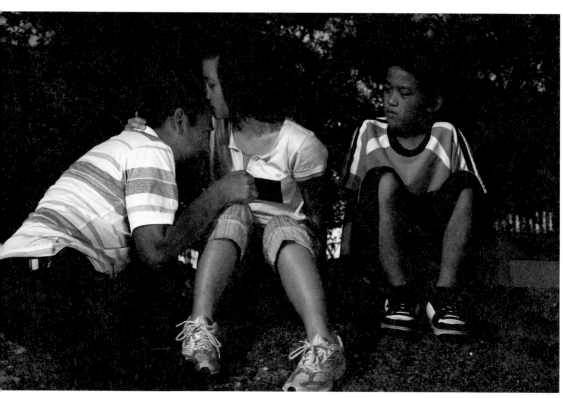

海上気温16度、風速12メートル、水深19メートル。海鳥が少しずつ
見えてきた。明日の夜までには、上陸することになっている。
友子、台湾のアルバムを君に残してきたよ。お母さんの所に置いて
ある。でも一枚だけこっそりもらって来た。
君が海辺で泳いでいる写真さ。
写真の海は風もなく雨もなく、天国にいるみたいに笑っているよ。
君の未来が誰のものになっても、君にあう男なんていない。

美しい思い出は、大事に持っていこうと思ったけど、
つれてこれたのは、むなしさだけ。
思うのは君のことばかり……

……あぁ虹だ。
虹の両端が海を越え、
僕と君を結びつけてくれますように。

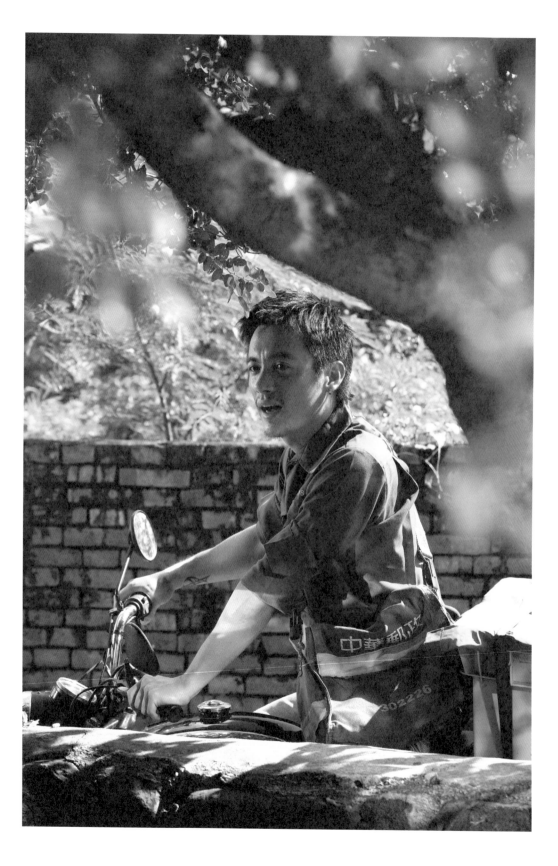

夥伴。

爲一封不知地址的信尋找收件人。
爲所居住的小鎮擔任一場表演。
願意做一件與自己無關的事，
讓自己比原先大一點點。
從「那是他們的事」變成「這是我們的事」。

我們，學習著成爲一個T.E.A.M。

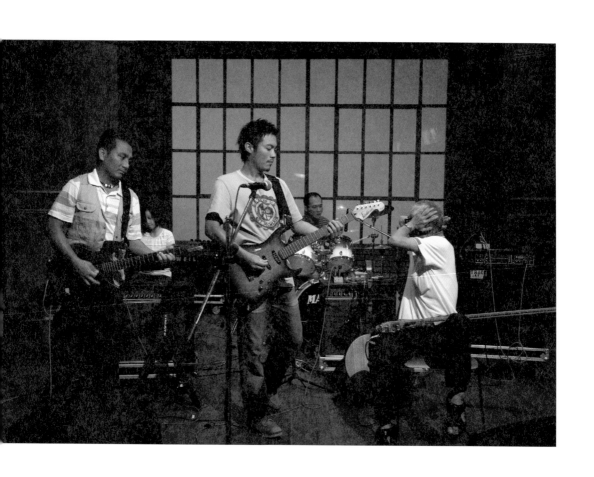

友子，無事に上陸したよ。7日間の航海を経て、
戦後の荒廃した土地にようやく立てたというのに。
海が懐かしいんだ。
海はどうして希望と絶望の両端にあるんだ。
これが最後の手紙だ。
後で出しに行くよ。
海に拒まれた僕たちの愛。
でも、思うだけなら許されるだろう。
友子、僕の思いを受けとっておくれ。
そうすれば、少しは僕を許すことができるだろう……

君は一生僕の心の中にいると思う。
たとえ結婚して、子供が出来ても。人生の大切な分岐点に来る度、君の姿が
浮かび上がるよ。
重い荷物を持って家出した君、行き交う人ごみの中にポツンとたたずむ君、
お金をためてやっと買った白のメリヤス帽をかぶってきたのは、
人ごみの中で君の存在を知らしめるためだったのかい。

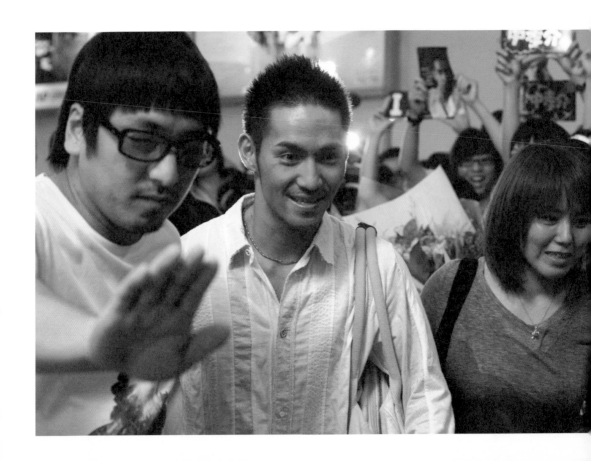

學著要求自己，即使本來以為自己做不到。

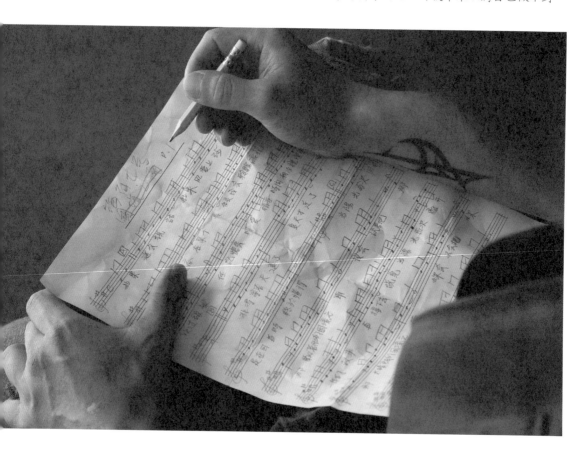

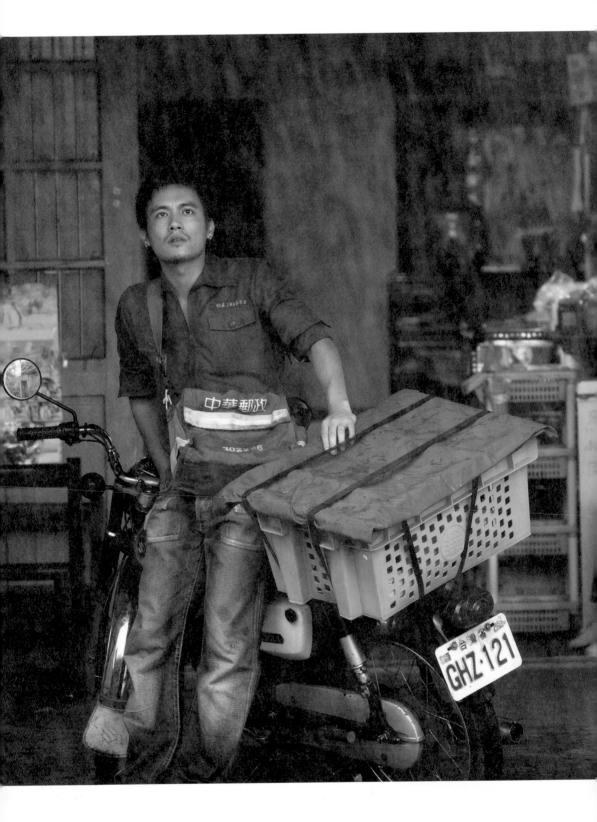

學著守護自己所珍惜的一切。
學著在失去之前就懂得愛的道理。
學著保有純真，追求智慧，用勤勞帶來財富。

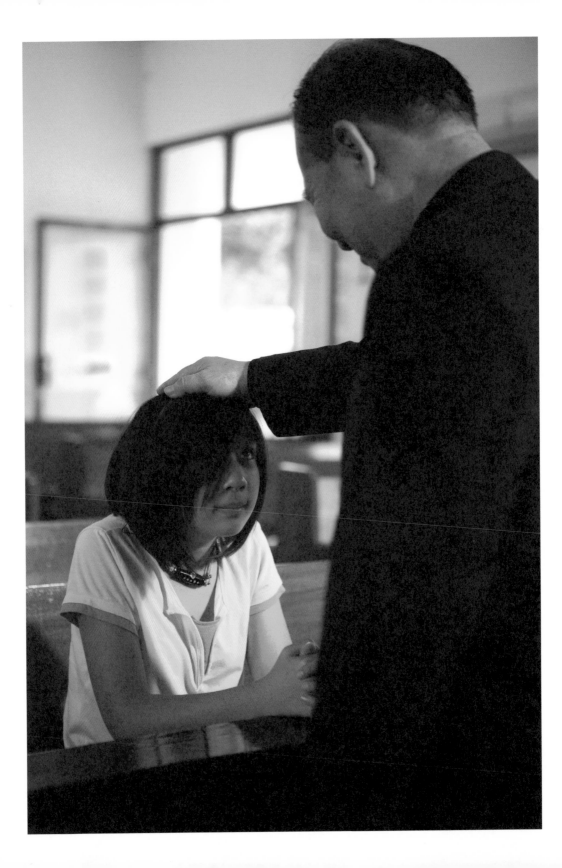

然後，回轉到小孩子的式樣。接受一切，相信一切。
沒有人會被上帝忘記。

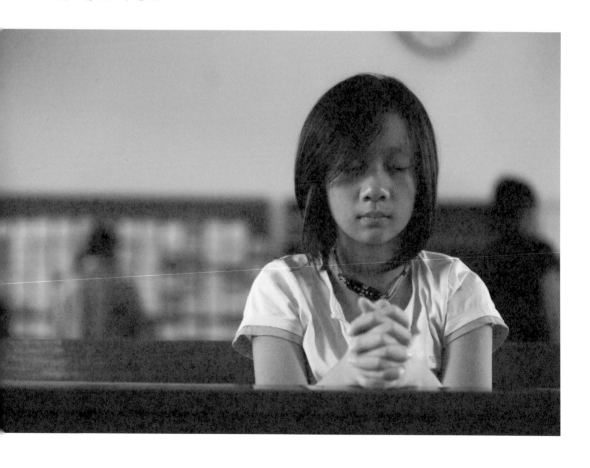

見えたよ、僕には見えたよ……
君は静かに立っていた。
七月の烈しい太陽のように、
それ以上直視することはできなかった。
君はそんなにも静かに立っていた。
冷静につとめた心が一瞬熱くなった。
だけど心の痛みをかくし、心の声をのみこんだ。
僕は知っている思慕という低俗な言葉が……
太陽の下の影のように、
追えば逃げ、逃げれば追われ……
一生……

友子、自分のやましさを最後の手紙に書いたよ。
君に会い、懺悔するかわりに、こうしなければ自分を許すことなど
少しもできなかった。

欣賞別人的優點，看見自己的缺點。
試著用別人的語言跟別人說話。

君を忘れたふりをしよう。
僕たちの思い出が、渡り鳥のように飛び去ってなくなったと思い込もう。
君の冬が終わり、春が来たと思い込もう。

君が永遠に幸せであることを祈っています。

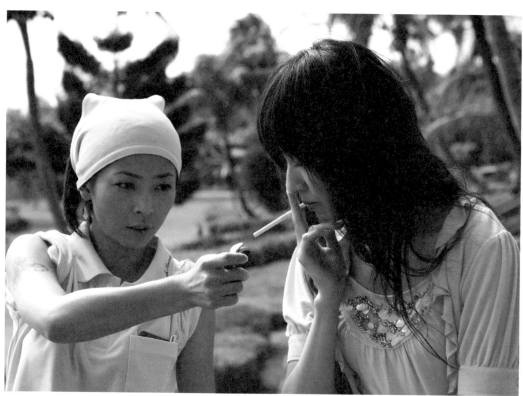

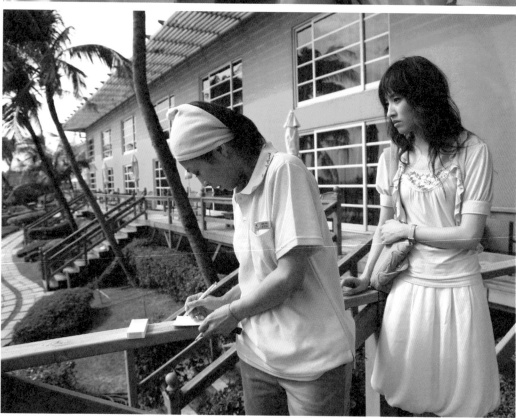

決定。

戴上勇敢和榮譽的珠串，為自己做決定。

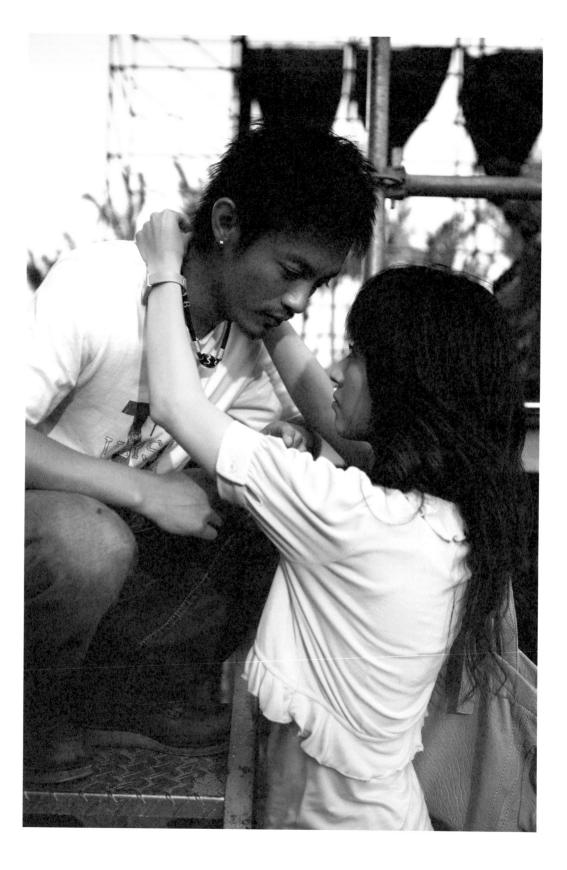

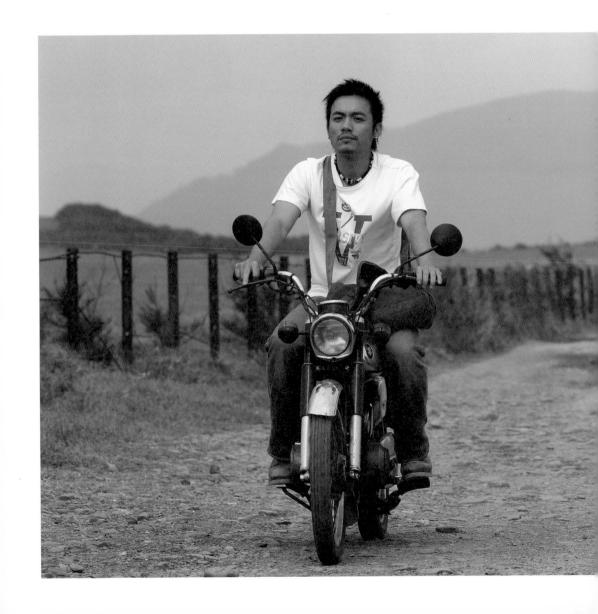

遺憾，像是一個背影，看不見正面卻從來沒有消失。

今日的遺憾，來自昔日的怯懦。
不敢做決定，等於是決定了要逃避。

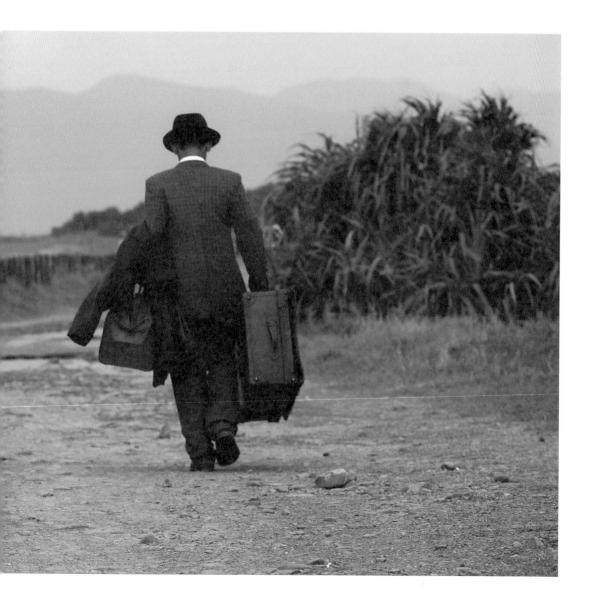

留下來
或者
我跟你走

這是第二次機會了。
一切的準備都做過了，上台，去完成它，
用盡全部力氣完成它。
不再有藉口，不想有遺憾。

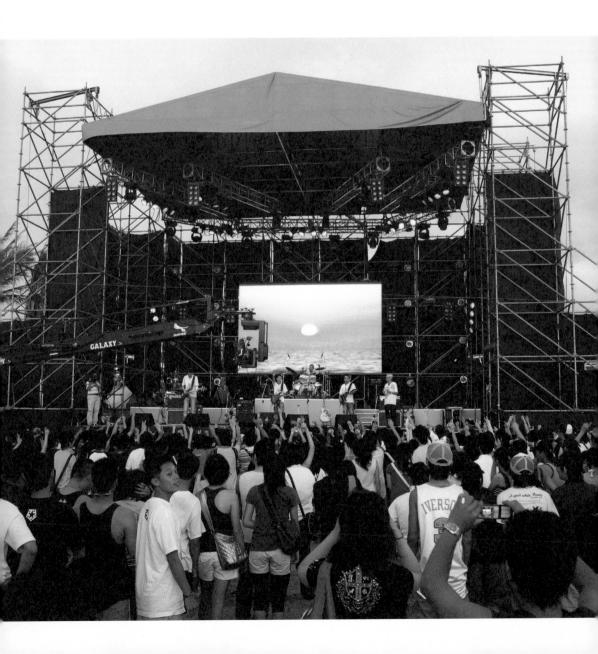

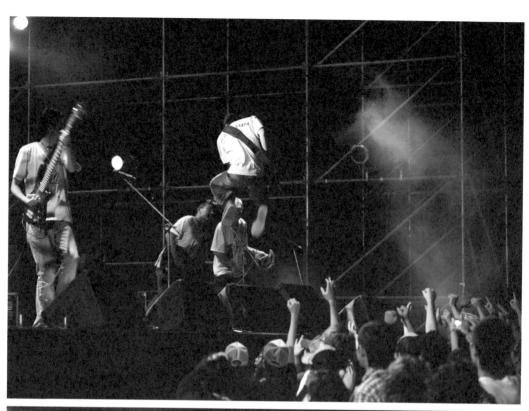

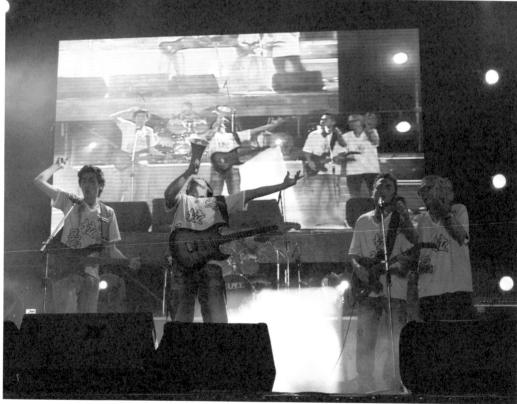

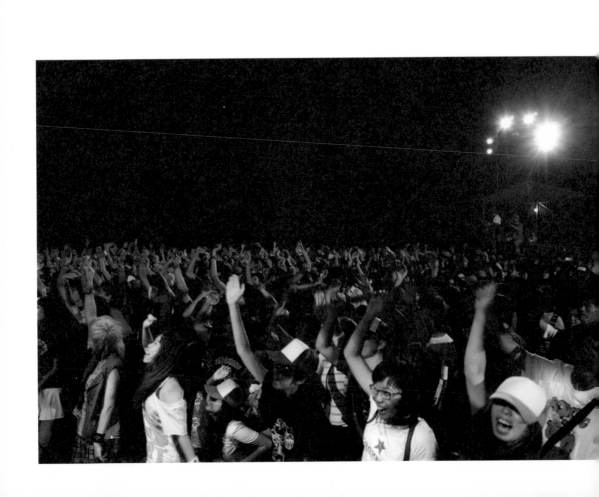

最優秀的表演者，總能看見別人的好。

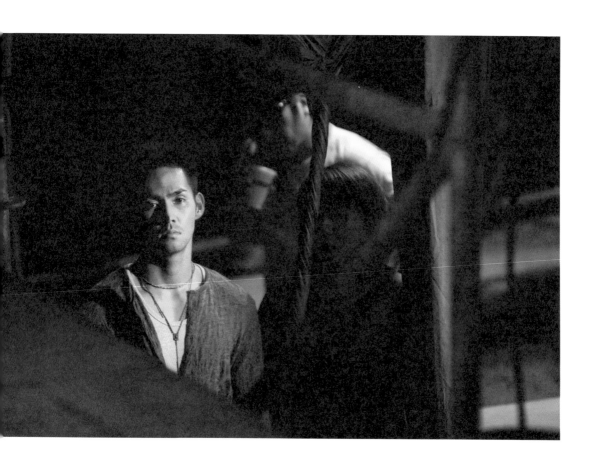

相信。

大大問阿嘉：「你怕什麼？」

怕別人出錯？怕別人不如自己那麼好？怕情況失控？
請相信你的夥伴，因為，你需要一個TEAM。

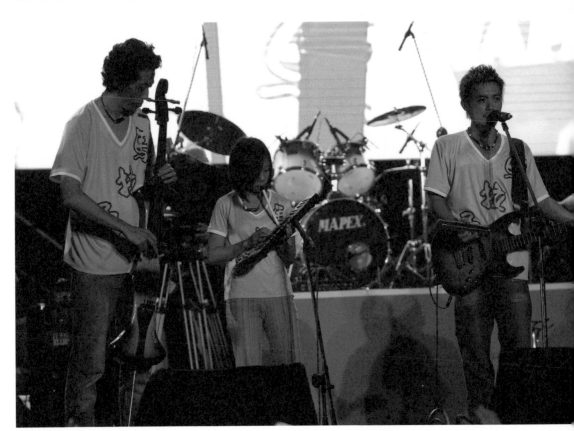

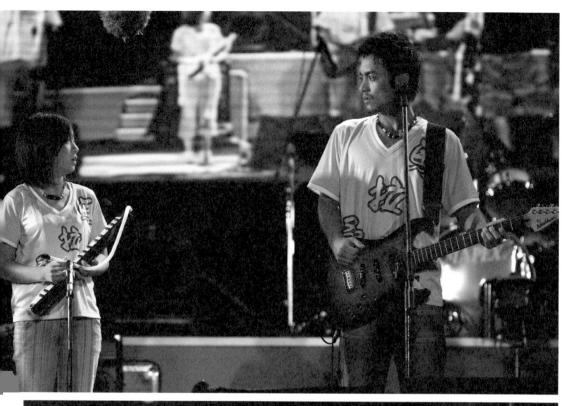

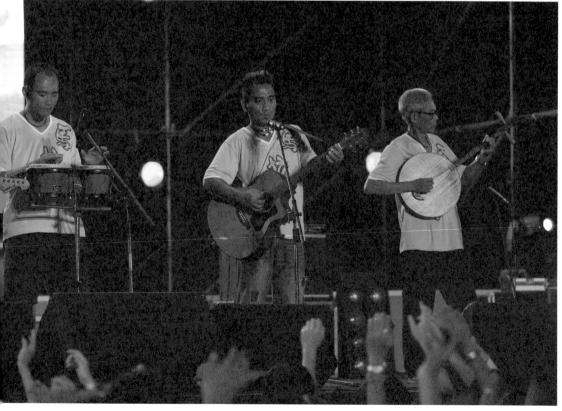

能相信，就會有勇氣。

有自信的表演者，不怕與別人分享舞台。

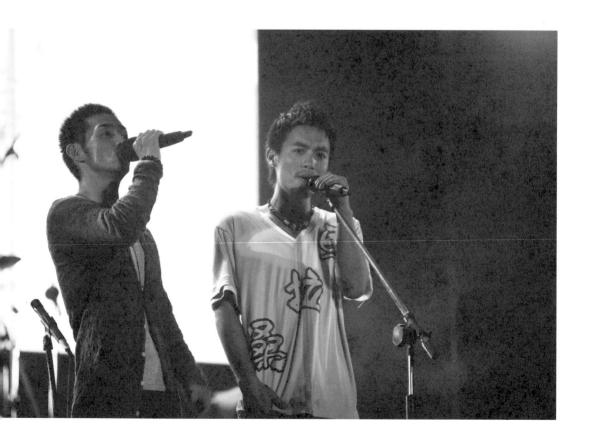

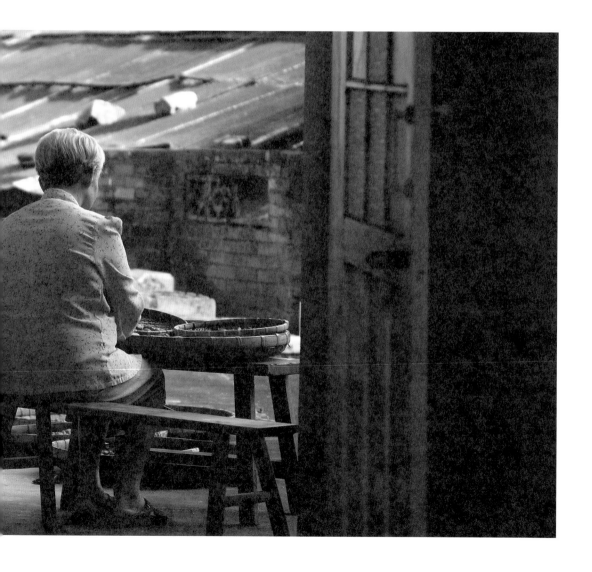

老去的她收到了來自六十年前的思念，
彷彿星子接收到另一顆星子在億萬年前發出的光芒。

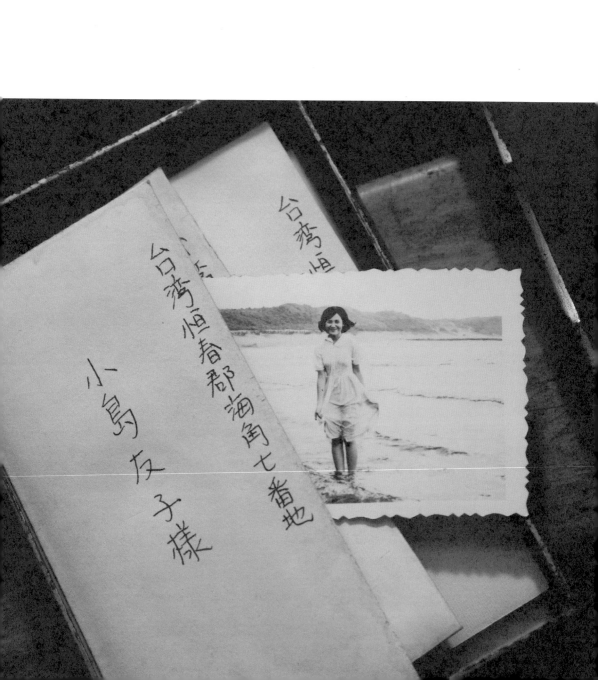

台湾恒春郡海角七番地

小島友子様

我的思念，你收到了嗎？

野なかの薔薇

中文歌詞／周學普
日文歌詞／远藤朔風

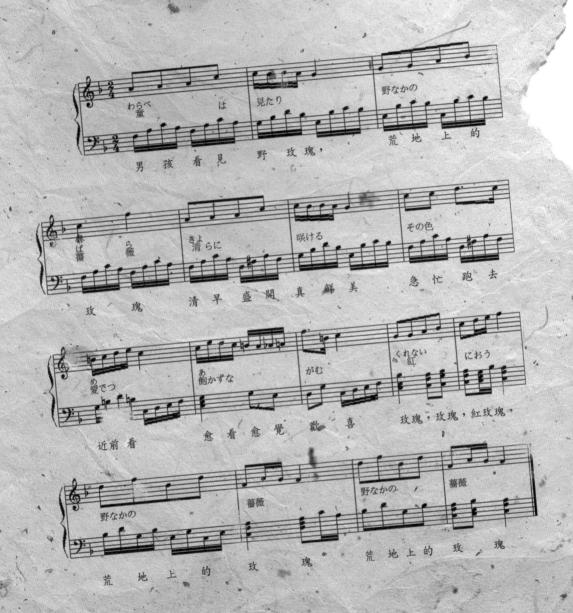

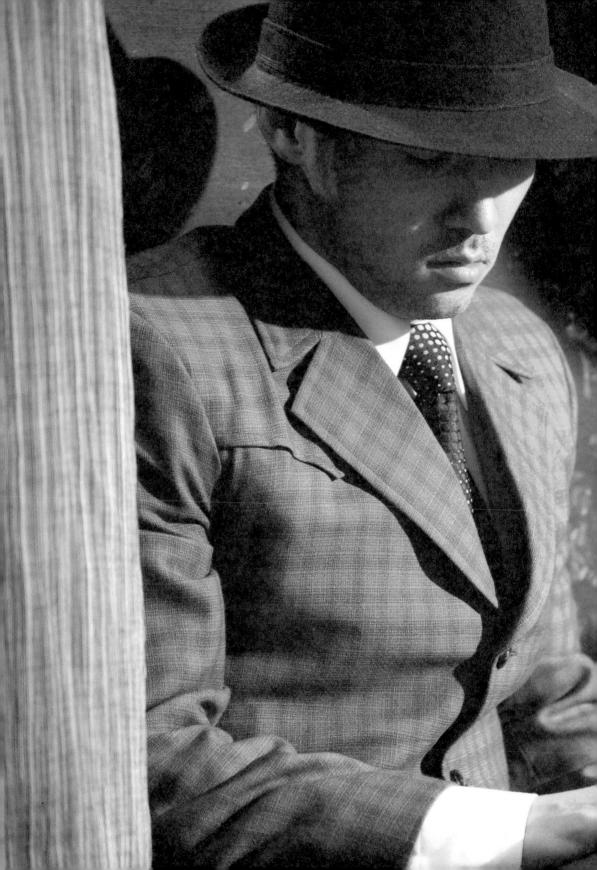

如果回到過去，我們，會做出不一樣的決定嗎？
如果離開這裡，我們會擁有不一樣的未來嗎？

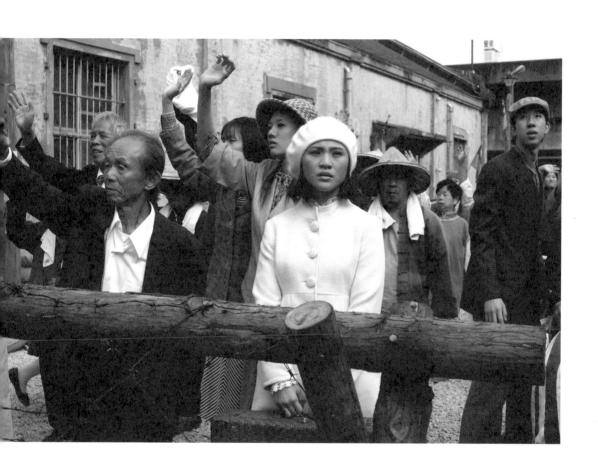

生活不在他方。
這兒風光明媚。

在看不見

地方努力

視覺特效

工作組報告
視覺特效總監 / 林哲民

2006年10月中旬某一天，導演一如往常像個小孩似地對我描述那1945年一段淒美的愛情故事，而我腦袋裡想的全是：「1945年日軍撤退這場戲規模非常龐大，且戲裡唯一不能缺的主角就是『高砂丸』。」

接下來很高興邱若龍的加入，有他這樣一個人在，隨時可回答我們六十年前的生活方式，從吃的穿的用的、房子長什麼樣，到日軍如何撤退、國民政府、百姓當時的服裝、碼頭的布置、搭哪類船撤退、船名叫什麼，實在令人安心。從他口中透露的許多史實，很快將我們拉進了1945那年。

[1945年的設定稿]

最初的討論，導演告訴CG特效團隊一個非常精密的好萊塢公式。我們開始了一連串的特效規劃及評估計算，在掌控性與真實性之間來回不斷測試。如以實體模型船拍攝，現場可能出現難以掌控或無法預防的干擾過多，但考量全CG的製作，詳細列出的CG項目與補拍素材，一個鏡頭需多達三十層以上的不同畫面合成，且CG的某些部份永遠無法比實拍畫面來的真實。實驗的精神是必需的！最後，在「做到最好」的原則之下，決議讓實體模型船與CG模型船同時展開進行。

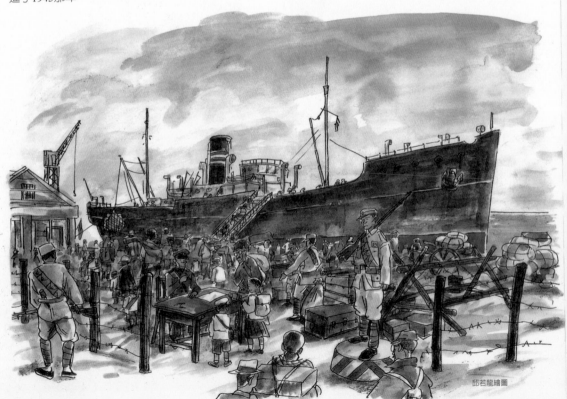

邱若龍繪圖

邱若龍繪圖

邱若龍繪圖

30年初貨輪

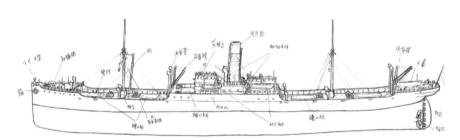

大腕影像視覺特效提供 / WWW.CG-BULKY.COM

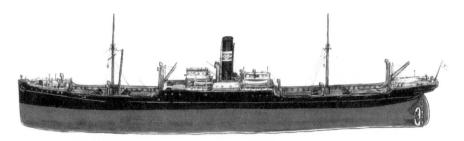

大腕影像視覺特效提供 / WWW.CG-BULKY.COM

[製作模型船]

首先，我們必須確認，模型船下水一定浮得起來。沒想到後來使用的特殊內裝材質卻反而導致船身浮力太強，必須兩人坐在船上才能使船進入海平面的刻度，符合我們所需。影響所及，於是我們改成在船身內部做出一個不漏水空間，到拍攝現場再灌水加重。

結果，它又產生了船身過重，必須以2.5cm的鋼索拖行才能確保我們得以掌控航行方向的問題。但，若要使用2.5cm網索，又必須要有能承受的特製轉軸才行。再加上公式計算、確認轉速、特殊鏡頭、水的密度、泡沫試航……等等，這整個實驗過程裡，我得同時掌控實體的和CG兩方，必須確認雙方做出來的船是統一的。

好不容易到了5月底，做出來了。但是試航狀況不理想。我們從船的內部開始，重新改造，到了7月中旬改造完畢。

然後，我們開始加強船體生鏽的質感，並打造新的轉軸和鋼索，如此一直做到預計拍攝前幾天。

11月14日，船從台北運至恆春後壁湖，又意外發生損傷。我們用一個上午進行修補，幸好，一切的一切都在掌控之中，直到下午開始正式拍攝……拍攝結果就如導演所說，我們很意外地被落山風打敗了，但實拍的畫面依然大大地幫助了特效組事後的CG製作。

[3D-CG模型船]

事實上CG船的製作一直是必要的，它提供了1:30模型船建構時的規格、比例、質感等所有依據，也提供美術組需要的布景、尺寸、質感等準備的所有依據。此外，它同時也提供劇組在拍攝結束後，隨時提供導演想要補拍的角度。

拍攝當時，落山風作怪，但特效組早有心理準備，事後恐怕需要進行ALL-CG製作──對此我們並不擔憂，原因是，早在實體拍攝前，已完成CG海水模擬TEST和CG船製作了。自從2007年10月15日開始，逐一完成CG假人、CG模型船、CG海水、CG水花。到11月下旬，取得拍攝完成(scan 畫面)，開始計算（rendering）。

2008年元旦起，對照大腕的CUT與台北影業的CUT。

這之後的幾個月，大腕影像視覺特效團隊和台北影業公司辛辛苦苦奉獻，逐步製作特效鏡頭。我常與導演兩邊跑，討論各畫面的情節氛圍，並反覆修飾細節。看著一個個特效鏡頭完成，沉浸在每一個畫面裡。我確實走進了導演建構的美好世界之中。我要感謝魏德聖導演，帶著我在他的奇幻夢想裡遊走了二十個月──不過，美夢到此差不多告一段落了。

到了2008年5月中旬，所有的特效鏡頭已經到了最後階段，等待輸出。可是，這時我們發現有一些鏡頭存在著些微的綠邊（它是現場綠背的遺留），但我們必須趕上2008台北電影節首映。所有製作都必須輸出3K的電影資料檔案，而每一個鏡頭又同時需要三十幾層的圖檔計算合成。RENDER將是一個重要的挑戰。

我們全公司工作人員，在下了Rendering之後就找地方休息，然後輪流回家洗澡，再趕來公司繼續。龜毛的我，到最後反覆看同一段畫面數十次，不斷修飾細節。導演也陪著團隊熬夜至天亮。（對此我相當感到抱歉。）

事實上是我們解決了許多高等級的技術問題，卻忽略了簡單基本的問題。

如此這般過了三星期，這段時間裡所解決的問題、得到的經驗，好像又做了一部新電影的感覺。整個團隊覺得這次經驗非常值得而且難忘。

說來也不算惡夢，只是，五月十三這一天，我一如往常出門上班，卻連上了二十一天的班。真的要感謝大腕影像視覺特效團隊，陪著我完成每一個特效鏡頭。

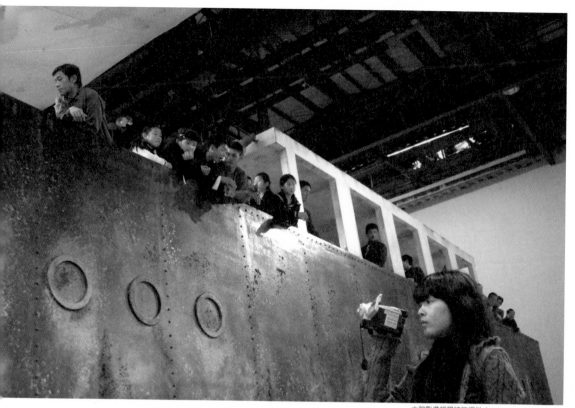

2007年7月21日，與導演一起聽模型製造商解說。

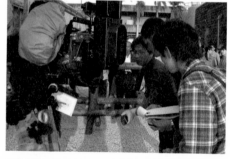

2007年11月11日，為模型船做一點最後的修整，
準備運送到恆春去進行拍攝。

12月9日、25日，分別在在台中酒廠和台北的阿榮片
場協助拍攝。

[VFX視覺特殊效果]

我們在這部電影裏實際運用了許多等級頗高的3D動畫技術：

(1) 合成 Composite
主要以多種層次畫面，細列30多項目，由3D一層一層製作產生，再將所有完成的層次帶入MAT，最終合成一層畫面，開始不斷反覆細調每個階層，一步步達成我們想要的畫面。這種合成技術為畫面提升了豐富細緻度，及達到符合電影情節的氛圍。

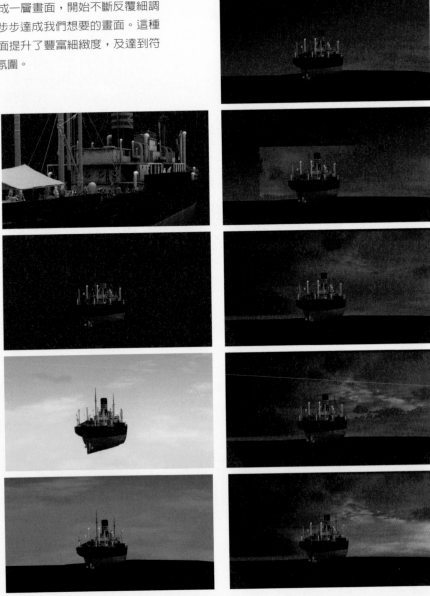

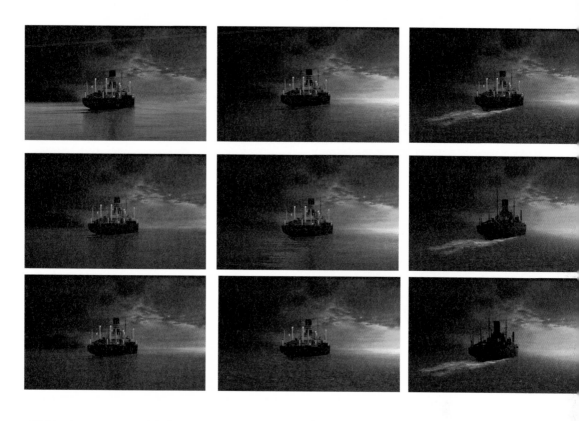

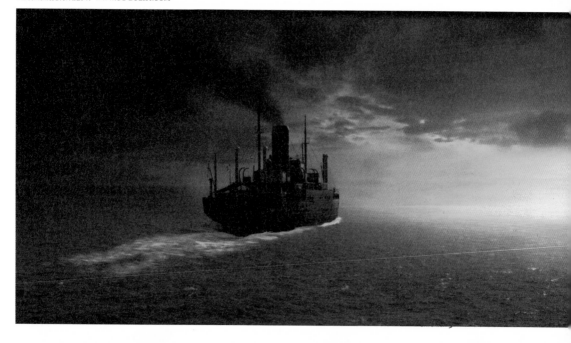

大腕影像視覺特效提供 / WWW.CG-BULKY.COM

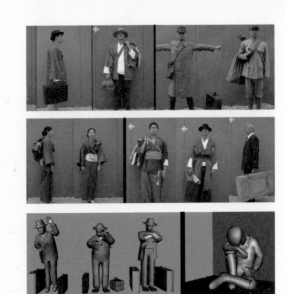

(2) 假人3D-Character

依據現場臨時演員，Polygon建模出Character，加入可活動骨架——置入Set-Up控制器為每一個假人加入情緒，模擬出表演，如：依依不捨揮手、低頭哭泣等動作。最終在畫面內，再將真人與假人合成運用，它輔助了拍攝中演員不需親身做出危險動作及臨演不足的情況。

(3) 鏡位追蹤Tracking

將我們拍攝中為背景標示的黑點計算成數據，依照這些數據，可自由將3D-Prop準確放置在畫面中的任何一個位置，達到透視 / 角度 / 吻合在同一個場景內。這個技術讓導演可更自由的使用運鏡，加強情節該有的節奏。

(4)分子系統&流體效果&衣服模擬Particles&Fluid Effects&Cloth

包括：雨水景、茂伯的郵差服、煙 / 景深 / 夜晚大海的霧氣、高砂丸行駛中產生的煙囪 / 蒸氣 / 流出的排水系統、高砂丸行駛中劃過的海浪 / 水花 / 波浪 / 船頭的旗幟飛揚 / 船身物件自然晃動 / 船尾帆布飄盪。

我們使用了3D動畫界Autodesk最特級的Dynamics系統，加入進棚內實拍多段真實煙 / 蒸氣效果，完成了上述一幕幕畫面，呈現在電影畫面中。

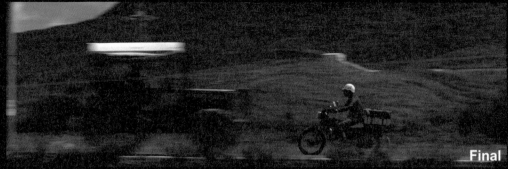
Final

Tracking

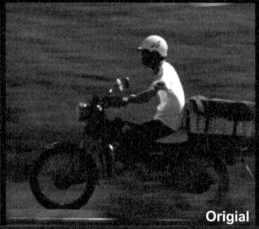
Origial

Original CG smoke

Smoke CG_A CG_B material shooting

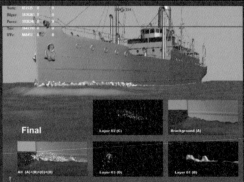
Final

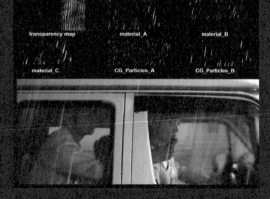
transparency map material_A material_B

material_C CG_Particles_A CG_Particles_B

Final Layer 02 (C) Brackground (A)

All (A)+(B)+(C)+(D) Layer 03 (D) Layer 01 (B)

音樂
一些考慮
音樂總監 / 駱集益 口述

　　我認識魏德聖十幾年了，由於他要為公共電視拍一部短片而結識。之後他幾部比較重要片子也大多是與我合作。

　　我們看見彼此的工作態度很接近，都是那種願意在金錢與時間的限制之下盡可能做到最好的人。最有意思的是，我們兩人的意見常常會不同，最後卻可以在意見不同的情況下做出好作品。

　　2007年夏天，小魏來找我做《海角七號》的音樂。這部電影的音樂風格比較多元，而且包含流行音樂和演唱會。演唱會是我不熟悉的形式，於是我想要找呂聖斐配合。我與聖斐一直是長期合作的夥伴；我知道他非常熟悉演唱會的音樂形態。他也答應之後，我們就分工進行。

　　為這部電影做音樂，我的任務一開始是要為六十年前的場景做配樂。這段音樂的產生並不順利。主要難題有兩個，一個是找出這段音樂的主要情緒；此外，根據電影的故事進展，場景會從六十年前很快就跳接到現代，如何讓音樂做到跳接之後不會突兀，對我是一大挑戰。

　　在製作有畫面的音樂時，我會要求自己要融入劇情，於是我多次觀看這部電影的相關畫面。小魏也拿了其他影片的原聲帶給我參考。

　　我反覆看《海角七號》的畫面，再三琢磨那些情節裡的情緒。這過程蠻長的。

　　有一天，我覺得我做出主旋律了。但我自己怎麼聽都不覺得感動。我擱了兩天，讓自己沈澱下來，然後繼續調整，一直到終於我覺得被感動了。然後我找我太太和兒子來聽；兒子說好聽，太太配合著畫面邊看邊聽，一直說好感動。我總認為，要想感動別人，必須先感動自己。

　　這時，我知道就是它了。

另一些考慮

音樂總監 / 呂聖斐 口述

2007年夏天，駱集益找我幫忙這部電影的音樂製作。小駱認識魏導很多年了，一起合作過很多片子的配樂，包括之前《賽德克‧巴萊》的五分鐘募資短片。但小駱說他自己對這次片中很多流行音樂的製作工作沒有把握，希望我一起加入。

我斷續聽小駱說過魏導的電影夢，對於他借錢拍片的瘋狂行徑略知一二。基於小駱和我的情誼，加上我自己也想嘗試，於是我答應了。

第一次見面是在小駱的家。主要是跟魏導討論片中一些演唱會的技術問題。在演唱會的第二首歌上場時，他要加入月琴，要讓六個團員都走到台前演奏，此外還要加入戲劇成分。

我告訴他，這些都沒有問題，但是會有限制。六個團員能選的樂器不多。思考之後，我說，鼓手可以打「bongo」（一種拉丁音樂常用的手鼓），讓鋼琴手來吹口風琴；貝斯和吉他主唱的問題不大，可改成電低音提琴和沙鈴；也許曲子一開始就先讓月琴出來，然後接口琴。

可是，我自己又希望能顧及電影的完整性，不要因為音樂的關係而使得劇情出現衝突。一開始導演希望是音樂能來配合戲劇的設定，但經過了音樂上的考慮之後，有些地方得讓戲來配合音樂。譬如，經過這次討論，導演就回頭修改人物的細節，讓勞馬從一開始就有吹口琴的畫面。

為這部電影編製音樂的過程中，我在乎的是：既然是一部以音樂為重的電影，那麼片中最後演唱會的戲就不能讓觀眾像是在看MV的感覺（像很多音樂電影那樣），要做到讓觀眾有臨場感，就像人在演唱會現場，並且含有戲劇的成份，讓整部電影是一體的。

在正式開始音樂製作工作之前，我與負責音效設計和音樂後製的杜哥討論過。杜哥認為，若要達到不讓觀眾像是在看MV的感覺，必須獨立將各軌人聲及樂器配合畫面的感覺來作混音平衡的推拉，才會有臨場感，而最後的成果真的很令人滿意。

錄製月琴時，發生一段小插曲。月琴本屬中國樂器的五聲音階，這使得它無法表現西洋音樂的《野玫瑰》。我與彈奏月琴的柯銘峰老師研究如何解決此一難題，最後柯老師從另外一把月琴拔起一片琴品(琴格)，裝在主要錄音的月琴上，用來增加缺少的半音，才得以順利錄製。（老師說，反正月琴很便宜。）

聲音

看到了一個可能性，就要做出來

杜篤之 口述

聲色盒子提供

大部分的音樂電影，所製作的音樂和聲音效果聽起來都像是MV。但《海角七號》這部電影不要這樣。我不想把這場演唱會的聲音效果做得太漂亮、做得像CD播出來的音樂，我卻要做到讓聽的人有一種就置身演唱會現場的臨場感。

因此，我們不能使用一般的錄音方式。

我們在拍攝演唱會的現場錄了六軌的聲音，從各個方位捕捉現場的聲音效果。回來，進錄音室之後，嘗試了非常多的細膩調整，有些地方做加強，有些地方做修補，盡量讓聲音與畫面是接近的。當畫面出現大大，就聽到大大的口風琴聲；畫面上是馬拉桑，就要出現他的貝斯聲音。

做完所有效果的那天，我自己一個人關在錄音室裡，看著畫面，從頭到尾把演唱會聽一遍。我很感動，聽到掉眼淚。

我上一次做類似程度的聲音工作，是五、六年前接一個音樂電影的時候，但那次的做法沒有這次這麼複雜。

不是每一部電影都能有這種機會，出現連著十幾分鐘的演唱會場景。既然看到了它有一個可能性，就要做出來。

我做東西的時候，從來不會想到什麼這是最後一次了，或者想要把這個做成代表作。我每一次都想做到最好。

策劃

用生命拍出來的電影
策劃／李亞梅 08.6.17

李亞梅提供

這是一部用生命拍出來的電影。我都是這麼介紹《海角七號》的。

這部電影的導演叫做魏德聖，大家叫他：小魏。台灣電影圈只要提起小魏，總是一付又好氣又好笑，完全拿他無可奈何的樣子。小魏說，人的一輩子一定要做一件可以拿來說嘴的事情，而他已經做了好幾件可以拿來說嘴的事情了。

他的第一件可以拿來說嘴的事情，是他在拍金穗獎短片的時候，就藝高人膽大的請來當時的巨星蔡琴演出他的影片。

第二件可以拿來說嘴的事情，是他預計以兩千萬美金拍攝他夢想中的電影，一部關於霧社事件的史詩大片：《賽德克·巴萊》。兩千萬美金不多，大概是朱莉亞·羅勃茲拍攝一部好萊塢電影的片酬而已啦，但約莫六億台幣的預算卻是台灣六年輔導金的年度預算。為了向大家證明台灣也可以拍出好萊塢製作品質的電影，他自掏腰包花了兩百五十萬台幣，拍攝了五分鐘的試拍帶，並邀請了所有台灣電影圈的要人前來觀賞。看完之後，大家都對他的才華和氣魄佩服不已。

但，當然，這種成本沒有人敢投資。

幾年之後，小魏的劇本《海角七號》拿到了新聞局的輔導金五百萬，他磨刀霍霍，沉潛這麼久，終於可以大展身手。這次，他的預算和規模終於降到我們凡人肉眼可及的高度，他打算用五千萬台幣的成本拍攝，這種成本不及平均一部韓國電影六千萬台幣的製作預算，卻是一般台灣電影的五倍。

許多人勸阻，小魏聽而不聞。他認為，台灣電影不能老是侷限在這種成本，否則會一直受限於某些題材和某種票房。而且，如果要用一千萬拍電影，就不要寫《海角七號》這種演員多、歌曲多、又要離開台北到墾丁拍，以及橫跨兩個時空的劇本。他只是要讓一部電影呈現出該有的樣子。

所以，他趁著眾人來不及反對的時候，去打造了一艘2.5公尺長的模型船，在台中啤酒廠號召了數百人，拍了一場1945年日僑戰敗撤退的場面，再用電腦特效還原那時候的歷史氛圍。他也在墾丁實實在在花了上百萬搭設了演唱會的舞台。

所以，這部電影花了五千萬拍攝。當然，他一樣找不到投資者。所以，他啟用了新聞局的貸款機制，並憑著個人的信譽，籌措了三千萬，終於拍攝完成這部被台灣電影人戲稱為「全台灣電影圈都在幫忙，全台灣電影圈都在期待拍出」的一部電影。

這就是小魏，一個視野和格局遠遠超越我們的導演。這就是《海角七號》，一部我稱之為「用生命拍出來的電影」。

美術

這件事可能會很好玩

美術指導／唐嘉宏口述

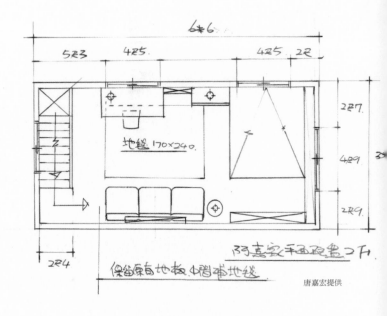

唐嘉宏提供

　　2007年夏天，有人把我的作品拿給魏導看，並引介我跟魏導認識，問我想不想為這部電影做美術設計。我是拍廣告CF的人，聽到一部電影要弄那麼久，並不很想接這工作。後來，越聽越覺得可能會很好玩，最後就說好。

　　然後，我向導演提出幾個重要場景（阿嘉的家、檳榔街、喜宴場地）的美術規劃和可能預算，很快就ok。我們就排了行程，準備先去預定的民宅勘景，丈量房間和屋子的長寬和各種尺寸。但製片跟我們說現在沒有錢，要等一等。

　　除了花了一點時間等待之外，接下來就都是該做的工作，也就都是該花的時間。

　　對於阿嘉的房間，導演只提出兩個條件，一是要有一把吉他，二是要做成開放空間。我想了一下，很快就畫出設計圖。原來的民宅，從一樓爬樓梯上來之後有一道木夾板的牆，我們把牆拆掉，以符合開放空間的要求。然後開始做裝修、買傢具。本來想使用柚木的床，後來發現這會使房間的氣氛變得沈重，還是該讓房間的感覺年輕一點比較好，所以換成最後大家看到的床，這樣也剛好搭配房間裡其他帶有60年代風味的道具。

　　搭台中酒廠的景時，我們美術組六人、工讀生六人，外加幾位木工，花了好幾天搭起來。船景就做比較久了，超過一個禮拜。

　　我那時候是真的因為覺得這件事可能會很好玩，所以才答應接下的。

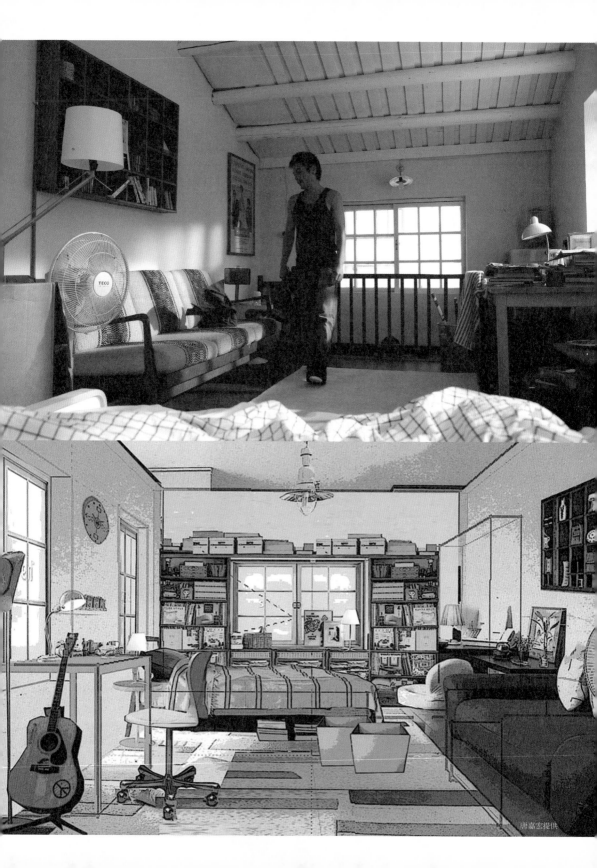

唐嘉宏提供

分鏡表

魏德聖

[導演日誌]

　　分鏡，是我最不想做，卻又非做不可的工作。為了不想在拍戲現場讓大家等我想鏡頭，為了萬一拍攝當下我突然習慣性頭痛無法思考，為了不想讓現場的工作人員聽不懂我的意思，也為了趁早幫自己思考進到戲的核心，能想出許多意外的細節，分鏡表是必要的。

　　坐下來思考是我很喜歡的動作，但是我的耐力有限，坐下來思考三十分鐘之後，精神就會開始渙散，勉強硬撐兩個小時也已經是極限了。如果我要在一天努力思考工作，就得不斷更換場所。我一天到晚坐在不同的咖啡店裡；又因為我不喜歡太安靜，所以我一定是找那種35元平價咖啡店。

　　那麼厚的一個劇本，我經常急惰，特別是剛開始的時候，總覺得永遠分不完的鏡頭，總是要等到過半了之後才會因為即將完成而鬥志高揚。由於要等場景和演員確定後才能進入分鏡階段，所以必須非常專注去思考人物和場景的動線，以及場地的特殊物件、演員的表演習性運用，因此經常會爆出許多意料之外的美好細節，這會是一天中最快樂的結束……為什麼說快樂的結束？因為我總是用結束來犒賞自己的努力……我親愛的朋友，專心思考是很累的！

　　再回頭看著這些分鏡，我覺得我越畫越不錯，從以前不知道是畫人還是畫鬼的階段，到現在除了人形、動作、空間、運鏡標示都能直接以圖溝通……嗯，還蠻美好的。

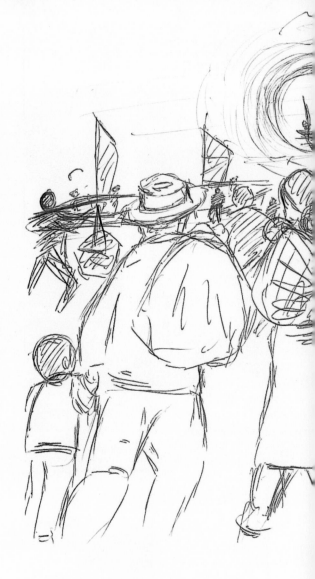

1,

這是我畫的第一張分鏡表。
我用原子筆一口氣畫完，沒有塗擦修改。

歷史顧問邱若龍的美術做出了影像之後，
我開始畫。

這個場景是最後一場的日僑遣返場景。
但我畫的時候還沒有那些紅布條與字樣等的細節。

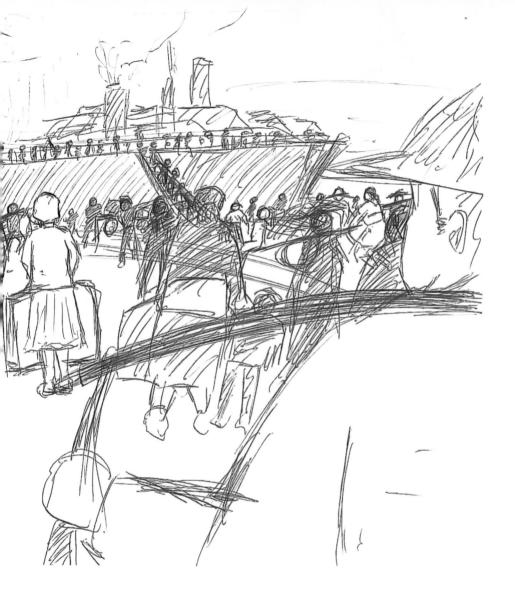

2,
喜宴這場戲很長，鏡頭很多，我需要一個遠鏡頭來調
整節奏。

我想要有這樣一個從海邊望過去的景。
但，這個景該如何拍攝？

我想了很久，最後決定用合成鏡頭來完成它。

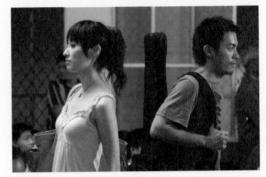

3，
男主角與女主角第一次的相遇，是什麼樣的場景？
我決定讓他們「擦身而過」。

於是我畫了男主角背著吉他，與女主角錯身。
這是愛情展開的時刻，他們的第一次相遇是沒有感覺
的。
這就像兩個陌生人在城市裡錯過彼此，完全想不到日
後他們可能會結識、相熟、進一步發展關係。

4.
演唱會是重頭戲。
我畫著那場戲的重要鏡頭，男主角對著女主角唱歌，
看向她，彷彿希望得到她的回答。

這場景應該如何拍攝？
用鏡頭跳接嗎？
那樣做似乎有點普通。

如果不用鏡頭跳接的方式，還可以怎麼做？
我一邊畫一邊思索這問題。

畫著畫著，我決定讓女主角出現在背景，
這樣就可以在一個畫面裡同時呈現兩人。
啊—— 我想到了，可以使用LED螢幕來放出影像。

確定了這個做法之後，也決定了整場演唱會的拍攝架
構。包括男主角對著夕陽倒數、然後攝影師跳接入背
景螢幕，也包括讓中孝介出現在背景上與台前人物一
起出現。

劇本
魏德聖

日領時期的恆春，男老師是日本人，女學生是恆春人，當女學生好不容易中學畢了業，兩人可以名正言順地說媒嫁娶之時，日本卻戰敗了，所有台灣的日本人都必須被遣返回國。男老師雖答應了女學生要私下帶她上船回日本。（……）遣返當天，女學生帶著大箱的行李，站在碼頭上千名遣返人潮中等著男老師的出現，但男老師早已眼淚決堤地蹲在遣返的大船裡，看著蜂湧的人群裡，安靜不動的女學生，直到輪船遠遠的駛離。（……）

六十年後的某個夏天，（……）一名飄洋過海的日籍過氣女模特兒友子，在經紀公司的安排下，充當裸母，帶著一群各國佳麗來到了恆春。

一個退伍後便待在台北的恆春男孩阿嘉，放棄了他堅持十年的樂團夢想，失意返鄉，遇上當地郵局的老郵差車禍斷腿，而謀得了約聘郵差一職。

這年夏天，遠在日本的男老師病逝。他的孩子在他床頭櫃裡找到了這個包著信件的郵包，才依著上頭的地址寄來恆春。（……）

友子在飯店經理的強力邀約下繼續留在恆春，要為飯店即將舉辦的日本巨星沙灘演唱會籌組一個在地的暖場樂團。（……）

過氣的日本女模特兒友子、失意返鄉的樂團主唱阿嘉、一生期待上台彈奏月琴的老郵差茂伯、因擔任特勤警察而致使妻子逃家的原住民吉他手勞馬、為愛戀豐滿多產的機車行老闆娘而甘願勞動修車的鼓手水蛙、為開發小米酒新品牌生意而比蒼蠅還黏人的貝斯手冠宇、來自三代單親家庭的小學生鍵盤手大大……一個宛如破銅爛鐵的組合，在吵吵鬧鬧的過程中終於成軍。

七個不被期待的人，組合成了一個不可能的樂團，在太陽沒入海洋的那一刻，他們仿如沒有過去、沒有未來的激昂表演著，就在已經失落的土地和海洋上，就在自己苟活生命中的一刻，他們一起締造了一則恆春的傳奇。

[人物介紹]

阿嘉｜
主唱。30出頭，當兵退伍後便一直待在台北做著他的音樂夢想。十年過去，依舊不能如願，便解散樂團，失意返鄉。返鄉後，透過繼父的安排，在郵局謀得約聘郵差一職，但也只是行屍走肉過日子，直到新樂團的成立和友子的出現，才又激起他反叛的生命力。

友子｜
旅居台北的30歲過氣日本女模特兒。在負責照顧一群各國年輕模特兒到恆春為飯店拍攝觀光宣傳照期間，卻因暖場樂團的臨時變動而被台北經紀公司給要求留下解決問題。因為一心只想解決問題，而與樂團成員發生許多衝突。一場酒宴過後，卻與宿敵阿嘉發生情愫。

茂伯｜
月琴手。年約70的國寶級月琴師傅，郵局退而不休的老郵差。因車禍骨折，才換得阿嘉繼任郵差的職務。一生沒離開過這小小的恆春鎮。

水蛙｜
鼓手。35歲的機車行修車工，瘦小猥瑣卻騎一台重型機車。水蛙一生迷戀一個不可能的女人，就是車行豐滿多產的年輕老闆娘。天生好欺負的長相，連老闆娘的三胞胎兒子都把他當玩具玩弄。

大大｜
鍵盤手。10歲小女孩，淘氣搞怪的教會司琴。做禮拜彈奏詩歌時，經常以隨自己喜好改變節拍的速度，讓大家不知所措為樂。自認早熟，看不慣任何庸俗的事，並沒參與鎮公所舉辦的試演會。

勞馬｜
吉他手。30多歲的原住民警察，具有天生的音樂敏感度。曾經是北部特勤警察，因為經常參與危險的槍擊勤務，致使新婚妻子受不住壓力而逃家。勞馬便請調回恆春家鄉，但仍難改其火爆性格。

吼嗨亞 |
貝斯手。30歲的在地客家人，為新創的吼嗨亞小米酒品牌開發業務的年輕人，因為執著認真的個性，讓人一開始就覺得厭煩，但卻像小米酒一樣越釀越香甜，成為大家欣賞的模範青年。也是在最後一刻才被發掘，成為樂團貝斯手的角色。（編注：吼嗨亞後改名為「馬拉桑」）

明珠 |
大大的母親，35歲的單親媽媽，飯店的房間清潔員。自小父親過世，母親逃家，只有祖母照顧她長大，但明珠長大後卻又為愛逃家，同居生子。兩年前又遭遺棄，低調返鄉。

歐拉朗 |
勞馬的父親，年屆退休的老警察。試演會上表演吹喇叭，卻莫名其妙地被選為樂團貝斯手，雖然原住民天生的音樂敏感，讓歐拉朗很快的熟練了，但才剛熟練，便因指揮交通時遭到意外，手指骨折。

阿嘉繼父 |
高大魁梧，草根性十足的恆春鎮民代表主席。妻子早逝，孩子們也都在外地發展，很能感受失意回鄉的孩子們的傷心。也因此當得知飯店要舉辦日本樂團演唱會時，便威脅利誘地爭取由當地選出有音樂天份的年輕人擔任暖場樂團。也因為樂團的成立而逐步化解與阿嘉之間原本的對立。

阿嘉母親 |
丈夫早逝的寡婦，兒女都在外地發展，安靜傳統的平凡母親。在從事喜宴辦桌的臨時工時，結識擔任代表主席的繼父，兩人因孤單而相憐到相愛。但這段黃昏戀情卻不為兒女們所認同，因而兩人只能有實無名地偷偷同居。

美玲 |
恆春海灘大飯店櫃檯服務員，恆春當地的平凡女孩，因為樂團組合熟識了賣小米酒的吼嗨亞，也因吼嗨亞對工作的熱情而產生愛意。

[第一場]（1945年） 時：昏 景：海洋船艦
△安靜的海水飄蕩著，一艘滿載乘被遣返的日本家眷的艦艇駛來，船上一名日本男老師坐在甲板上寫信，但並不看到臉。

日本男老師（OS）：
1945年12月25日。
友子，太陽已經完全沒入了海面，我真的看不見台灣島了……你還呆站在那裡等我嗎？…（日文）

[第二場] 時：黎明前 景：台北某巷道
△某間公寓樓梯間的鐵門被打開，帶著全罩式安全帽的阿嘉牽著一台已經發動的野狼式摩托車走出，車後座已經綁著一個大行李袋，阿嘉將車停在門口，關好門，將手上的一把鑰匙丟進信箱筒裡。阿嘉拿下揹在肩上的一把吉他，用力往柱子上揮打下去。

阿嘉：操你媽的台北！
△ 熱門搖滾樂驟起。
阿嘉跳坐上車，騎遠。阿嘉騎著摩托車在熱門搖滾音樂的陪襯下騎過黎明前的黑暗巷道。

[第三場] 時：清晨 景：市區
△帶著全罩式安全帽的阿嘉騎車經過清晨熱鬧的市區。

[第四場] 時：正午 景：鄉下風景
△帶著全罩式安全帽的阿嘉騎過正午熾熱的鄉村農舍。

[第五場] 時：黃昏 景：海岸線
△帶著全罩式安全帽的阿嘉騎過黃昏的海岸線。

[第六場] 時：夜 景：恆春街
△ 帶至著全罩式安全帽的阿嘉騎進了天黑的恆春街上，引來了一陣狗吠。

漏網鏡頭

本片初剪長度為14670呎，最終長度為11980呎。
原長度163分鐘，放映時間130分鐘。

[第六十一場]

時：夜
景：空曠的山路

△一輛燈光閃爍的警車奔馳在空曠山路上。
車裡，勞馬載著歐拉朗。

勞馬：
你不用去管技巧，現在要練技巧都來不及了……
就先憑感覺自己抓就好了……
你口琴不是一樣自己摸出來的嗎？（排灣語）

歐拉朗：
這個不一樣……
太吵了！我自己彈了什麼我都聽不到。
你開慢一點好不好？（排灣語）

勞馬：
你試試看把眼睛閉起來，這樣比較能專心……
憑感覺嘛。（排灣語）

△歐拉朗試著把眼睛閉上。

△突然整輛車摔跌進路旁邊溝。

△兩人走出車外。

歐拉朗：
你開車的人閉什麼眼睛啊？（排灣語）

勞馬：
我在教你啊！（排灣語）

歐拉朗：
閉眼睛還要你教啊？（排灣語）

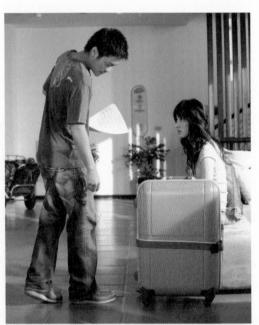

[第一○一場]
時：夜
景：飯店門口／大廳／長廊

△阿嘉騎著摩托車停到飯店門口，一臉屌樣地將車鑰匙交給門口泊車的小弟。
△門口泊車的小弟一臉不高興，看著阿嘉拿著一疊剛作好的譜跑進飯店。

阿嘉：
（大喊）馬拉桑！

△在大廳攤位裝箱的馬拉桑被嚇了一大跳。
△阿嘉得意地笑著走過飯店大廳，往走廊走來，看見友子還坐在沙發上不動，身旁一樣放著大箱行李。

△友子頭也不抬。
△倒是阿嘉主動走上前，把剛寫好的譜遞了一份給友子。

阿嘉：
我以為你很有個性的說，
沒想到你還在。

△友子瞪了阿嘉一眼，不願接過譜。
△阿嘉乾脆直接將譜丟到友子的腿上，轉身走離
開，一邊丟下話。

阿嘉：
看不懂別拿去擦屁股，
會割傷……哈哈哈…

△阿嘉得意忘形地轉身跑走，
卻不小心在轉角處撞到了一台清潔車而跌倒，
又尷尬爬起後跑掉。

友子：
白痴……（日文）

△友子生氣地將譜丟到地上，一腳踢倒行李。

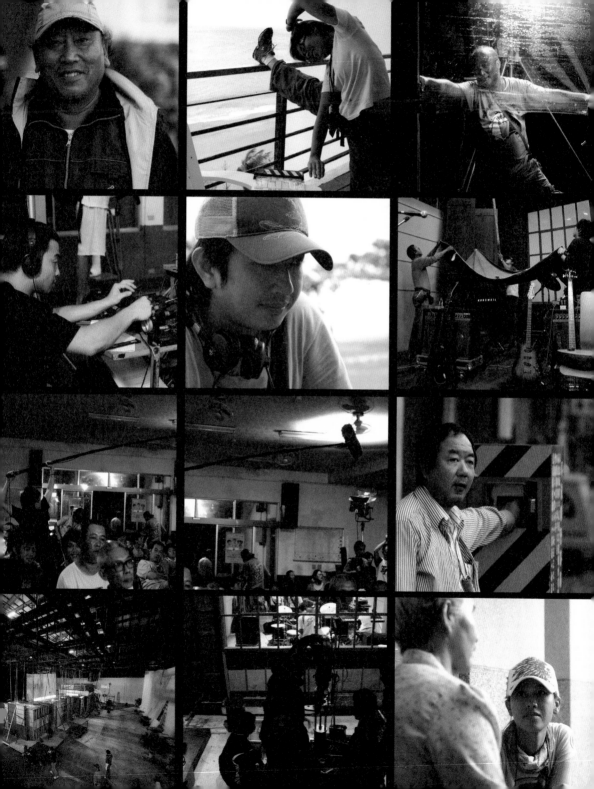

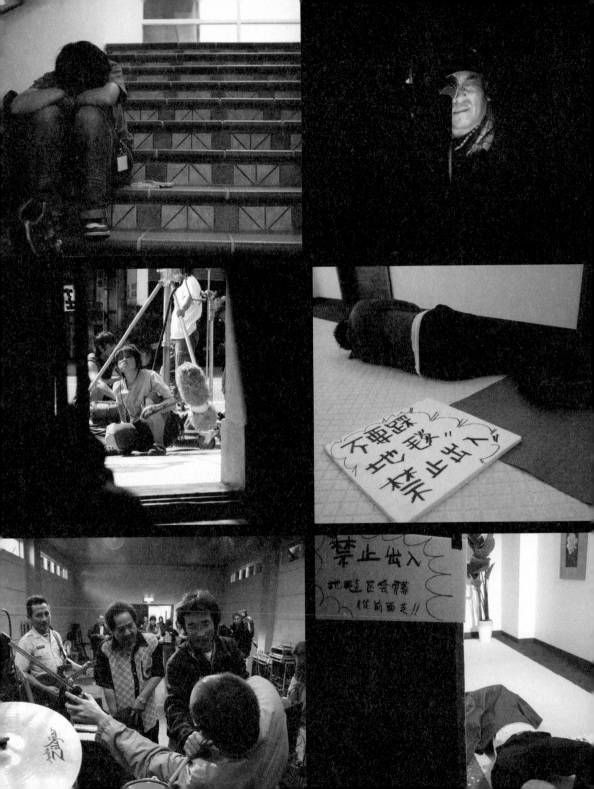

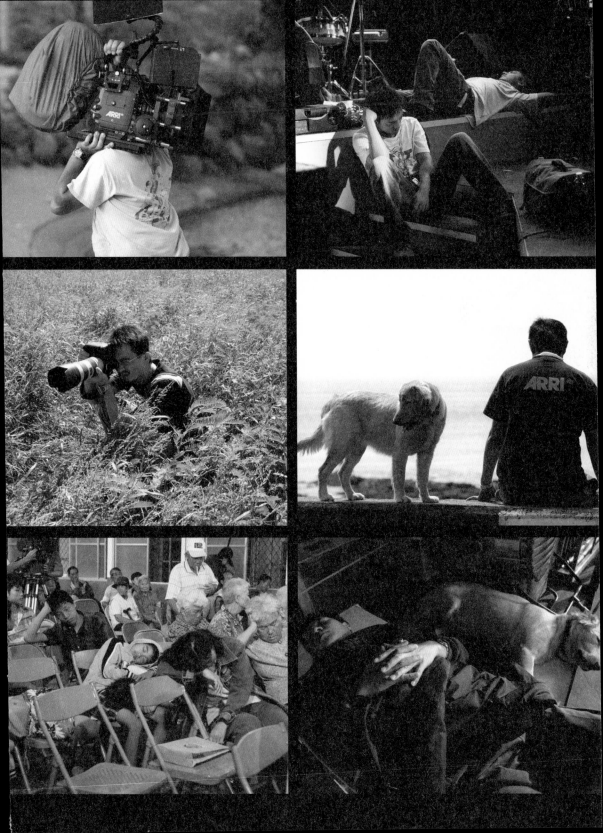

本片獲選行政院新聞局輔導金影片
輔導金信託管理銀行 第一商業銀行信託處

特別演出｜中孝介、梁文音

演出
阿嘉｜范逸臣
友子｜田中千繪
勞馬｜民雄
水蛙｜應蔚民
馬拉桑｜馬念先
茂伯｜林宗仁
大大｜麥子
大大(演奏替身)｜郭逸軒
歐拉朗｜丹耐夫正若
阿嘉繼父｜馬如龍
阿嘉母親｜沛小嵐
明珠｜林曉培
美玲｜張沁妍
鴨尾｜李泯嘉
鎮長｜黃西田
飯店經理｜張魁
飯店活動主任｜趙舜
民代甲｜鄭志偉
民代乙｜魏雋展
機車行老闆娘｜李佩甄
三胞胎｜楊惇翔、楊惇言、楊惇至
機車行老闆｜吳朋奉
司機｜祝福
外國攝影師｜Neil ARMSIRONS
外國攝助｜Jonathan TAGGART
外國模特兒｜Clina EISCNRING、Rika RAZALI、
Elisabeth WEST、Lucia RODRIGUEZ-FETZPR、張瓊雯、
Sarah Tabita CROOLCES
郵局主管｜陳慕義
尼姑｜常陸師父
秘書｜姚思微
牧師｜黃興全
經紀人｜盧怡榕
模特兒｜連馨、劉雨柔、林宜均、楊欣佩、王婷儀、譚淑婷、
陳妍汝、葉雅馨
古樂團員｜朱丁順、林聰輝、曾吾吉、林宏道
樂團成員(回憶)｜陳源平、許勝雄、詹侑頴、王榮良
跳舞女郎(幻想)｜陳韻直、魏庭芳
茂伯家人｜李瑞珠
護士｜許仁豪、姚怡安
餐廳老闆娘｜何季珊
喜宴客人｜林明遠、　曾柏允
飯店活動組專員｜陳玫臻
飯店櫃檯人員｜吳秋軍、何冠誼
救生員｜高坤成
中孝介經紀人｜北村豐晴（KITAMURA Toyo）｜
關根直樹（SEKINE Naoki）｜
長嶋妙子（NAGASHIMA Taeko）明珠祖母(友子)｜吳綉敏

工作人員
製片人｜林添貴、胡仲光、程明富、盧君毅、張長遐
監製｜黃志明、魏德聖
策劃｜李亞梅、陳雅彤
製片經理｜林輝勤、許仁豪
編劇 導演｜魏德聖
攝影指導｜秦鼎昌
視覺特效指導｜林哲民、胡仲光
美術指導｜唐嘉宏
聲音｜杜篤之
音樂總監｜呂聖斐、駱集益
燈光指導｜李龍禹
造型｜姚君、佘筱茵、黃明珠
副導｜吳怡靜、連奕琦
演員管理｜劉怡佳、李秀巒、陳漢順

場記｜陳欣汝
演唱會統籌｜楊正欣
製片會計｜李穎儀
執行製作｜游文興、張晉
執行美術｜翁瑞雄
美術道具助理 陳宛滋、周芝綾、吳志憲、張雅涵
攝影大助｜張熙明
軌道員｜黃永成
攝影二助｜曾永達
攝影三助｜陳禹仲
燈光大助｜許世明
燈光助理｜黃俊燦、林志樺、林柏昌
電工｜陳孟宏
場務領班｜陳師堯
場務助理｜李啟安、劉根皓
化妝師｜Amanda、李沛諭
化妝助理｜陳泱瑄
服裝管理｜張雅錦
現場錄音師｜湯湘竹
現場錄音助理｜許正一、陳冠廷、王祥馨
對白剪接｜郭禮杞、劉小草、吳書瑤、李伊琪
音效剪接｜郭禮杞、劉小草、吳書瑤、李伊琪
聲音製作聯絡｜劉小草
混音｜杜篤之、郭禮杞
杜比混音錄音室
杜比光學
大腕3D動畫視覺特效製作公司
視覺特效總監｜林哲民
視覺特效專案經理｜李幸洳
視覺特效製片｜李幸洳、游文興
視覺特效顧問｜王世偉
技術指導｜羅文宏、林文祥、林志明
資深動畫師｜Tacking / Motion / Ncloth / Lighting / Compositing Model / Setup /
Texture / Effect｜羅文宏、林文祥、林志明、楊承憲、林香吟、陳威成、林育
鋒、王品忠、范俊輔、許亦緯、李睿瑜
特效合成師｜羅文宏、楊承憲、林香吟、陳威成
動態追蹤｜林文祥、李幸洳
流體模擬｜羅文宏、林志明
環境模擬｜羅文宏、陳偉晟
特效拍攝記錄｜林育鋒、李家榆、李睿瑜
電影特殊道具｜許建國
硬體顧問管理｜陳國棟
算體協助｜數位內容學院
視覺特效製作｜台北影業
動畫指導｜鄭智洪、胡仲光
2D特效｜鄭智洪、王楷文
Inferno｜黃翰麒
Matt Paint｜童信淵、黃耀德、林育慧
Flame｜李羿萱、張怡敏、張文萍

Digital Intermediate 製作｜台北影業股份有限公司 (TMPC)
DI數位後期總監｜胡仲光
DI製作指導｜曲思義
DI檔案管理｜張宇廣
Northlight scan in 4K｜曲思勇
File Management DATA整理｜曲思勇、王艷如
Avid DS on-line｜李彰賢、陳建平
數位修復｜黃翰麒、范瑞敏
Lustre調光師｜曲思義
輸出底片｜曲思勇、王艷如
Telecine｜吳崇賢、黃怡禎
Avid系統｜台北影業股份有限公司 (TMPC) Avid組
剪輯顧問｜陳博文、蕭汝冠
剪輯師｜賴慧娟、牛奶
Avid執行｜蕭曉芸、林政宏、賴慧娟、陳建志
底片編輯｜江妙容、陳翠花
影片看光師｜陳美毅
配樂製作｜呂聖斐、駱集益、楊琇雲、Summer HSU
音樂執行製作｜袁偉翔
錄音工程｜呂聖斐（繆思特音樂工作室）、袁偉翔（喀樂工作室）、梁介洋
(MAJOR STUDIO)、薛位山（河岸音樂）
錄音室｜傳翼錄音製作有限公司、玩音樂工作室
錄音師｜王康旭、毛琮文
助理錄音師｜陳佑峰
鋼琴指導｜袁偉翔、周菲比
小提琴演奏｜楊欣瑜
大提琴演奏｜呂超倫
口琴演奏｜藤井俊充
表演指導｜吳朋奉、郎祖筠

歷史顧問｜邱若龍
日本語調｜北村豐晴
文案日文翻譯｜高見直子、平價日文翻譯社
情書改寫｜嚴云農
情書旁白｜蔭山征彥
影音著作權顧問｜林逸心
音樂版統籌｜蕭旭甫
媒體宣傳｜劉慈仁、陳玫臻
行銷宣傳｜陳嘉蔚
劇照｜吳新緯 (小5)
幕後紀實｜牛奶
預告片剪接｜林雍益
國際聯絡｜陳嘉妤
英文字幕｜蘇瑞琴
海報設計｜翁瑞雄
行銷宣傳實習生｜黃湘杰、湯若妍、吳應緣、李峻傑、劉品欣、溫品苃、
朱治威
前期協力人員｜王繼三、任子成、何志敏、李中旺、周俊鴻、東山泰代、
阿奔、倪卡‧伊嵐.撒利尤、張佳賢、郭春暉、陳家怡、楊鈞凱、蒲士榮、
劉權慧、蔡靜茹、謝望平、蘇星銘、鐵蛋

電影歌曲
主題曲：野玫瑰，編曲｜呂聖斐、駱集益
片尾曲：風光明媚
　　作詞｜Summer HSU　　　作曲｜Summer HSU
　　編曲｜小毛＠輕鬆玩　　　演唱｜梁文音

影插曲：無樂不作
　　作詞｜嚴云農　　　　　作曲｜范逸臣
　　編曲｜呂聖斐
　　演唱｜范逸臣｜民雄｜馬念先｜應蔚民｜林宗仁｜麥子

插曲：國境之南
　　作詞｜嚴云農　　　　　作曲｜曾志豪
　　編曲｜呂聖斐　　　　　演唱｜范逸臣

插曲：Don't Wanna
　　作詞｜宮尚義　　　　　作曲｜范逸臣
　　編曲｜呂聖斐　　　　　演唱｜范逸臣

插曲：給女兒
　　作詞｜Y.H.HO(ciacia's father)　作曲｜ciacia何欣穗
　　編曲｜ciacia何欣穗　　　演唱｜ciacia何欣穗

插曲：哪裡去你
　　作詞｜丹耐夫正若　　　作曲｜丹耐夫正若
　　編曲｜丹耐夫正若　　　演唱｜丹耐夫正若、民雄

插曲：愛你愛到死
　　作詞｜嚴云農　　　　　作曲｜呂聖斐
　　編曲｜呂聖斐　　　　　演唱｜麥子、黃依琪

插曲：搖落去
　　作詞｜嚴云農　　　　　編曲｜袁傳翔

插曲：七彩霓虹燈
　　作詞｜應蔚民　　　　　作曲｜應蔚民
　　編曲｜應蔚民

插曲：墓仔埔也敢去
　　作詞｜郭大城　　　　　作曲｜日本曲

插曲：各自遠颺
　　作詞｜江崎嶋子　　　　作曲｜江崎嶋子
　　演唱｜中孝介

贊助單位
功學社、夏都沙灘酒店、台灣啤酒、信義鄉農會／梅子夢工廠、
蜻蜓雅築、方吐司科技股份有限公司、M.A.C、SEBASTIAN、立榮航空

感謝名單
7-ELEVEN維軒門市
ING安泰人壽
NU科技
大福將自助餐
中小企業信用保證基金
中華音樂著作權仲介協會
內政部警政署航空警察局高雄分局
牛妹餐廳

功學社 復興店
台中市南區長春里 梁何韻嬌里長及梁曼娜一家人
台北市政府警察局萬華分局
台北縣林口鄉太平村瑞平國小
台灣中小企業銀行
台灣建築‧設計與藝術展演中心
台灣音樂著作權人聯合總會
全球人壽 業務經理 張秉宇
行政院新聞局電影處
明基亞太股份有限公司
社團法人中華民國錄音著作權人協會
南灣巴薩諾瓦
屏東客運
屏東縣水底寮 村長暨全體村民
屏東縣水泉國小
屏東縣車城鄉公所
屏東縣車城鄉鄉民意代表 陳政雄
屏東縣車城鄉保力村 全體村民
屏東縣車城鄉保力村 理事長楊信德
屏東縣車城鄉保力村富林早餐店 楊媽媽
屏東縣車城鄉射寮村 村長暨全體村民
屏東縣車城鄉射寮村代巡宮
屏東縣車城鄉福興村 全體村民
屏東縣車城鄉興安村 全體村民
屏東縣佳冬教會
屏東縣枋藔鄉公所
屏東縣恆春郵局
屏東縣恆春鎮山海里 里長暨全體村民
屏東縣恆春鎮公所
屏東縣恆春鎮月光咖啡
屏東縣恆春鎮立圖書館
屏東縣恆春鎮枋藔國中
屏東縣恆春鎮振興機車行
屏東縣滿州鄉公所
屏東縣滿州鄉衛生所
屏東縣警察局恆春分局
屏東縣警察局滿州分駐所
後壁湖遊艇碼頭
春禾劇團
紅豆製作股份有限公司
美人蕉
娜露灣衝浪俱樂部 東裕明
航空科學館
高雄國際航空站
第一商業銀行
第九單位有限公司
富悅大飯店
墾丁馴鑑潛水
墾丁小築
墾丁阿飛衝浪旅店
墾丁海餐廳
墾丁國家公園管理處
墾丁國家公園警察隊
墾丁統一小灣潛水訓練中心
豐緻休閒旅社
蟳仔港活海產餐廳
Shelly Kraicer
王心欣、王素芬、朱丁順、何欣穗、何冠誼、吳米森、吳昊恩、吳俊輝、
李竹君、李應昌、沈時華、周雅姬、林坤華、林孟儀、林雨蓁、林韋齡、
林峻賢、姜建銘、钟尚慧、唐在揚、高雅琴、高鳳儀、張永源、張志瑋、
張鳳美、許英光、郭明裕、陳小菁、陳如山、陳亮材、陳英雄、陳修頡、
陳國富、陳麗萍、曾能進、曾國駿、曾寶儀、賀陳旦、鈕承澤、馮怡敏、
黃正雄、黃采儀、奧迪、楊江富、葉佳慧、廖敏雄、趙敏、劉奕成、劉春
秀、蔡詩贏、鄭素菊、鄭富美、曉宴、蕭立勝、蕭菊貞、謝玉祥、謝靜
思、謝靜思、鴻鴻、魏德恆及、所有協助製作拍攝的熱心人士
攝影器材｜阿榮企業有限公司
燈光器材｜阿榮企業有限公司
場務器材｜力榮影視器材有限公司、六福影視器材有限公司
演唱會舞台工程｜鈴聽有限公司
演唱會燈光工程｜神翼有限公司
演唱會音響工程｜瑞揚專業音響有限公司
演唱會LED視訊工程｜全美彩訊有限公司
演唱會舞台特效工程｜聯立有限公司
演唱會電力工程｜鴻原電機有限公司
底片及拷貝沖印製作｜台北影業股份有限公司(TMPC)
底片使用｜Kodak 台灣分公司提供

行銷策劃｜穀得電影有限公司
果子電影｜製作

恆春半島的故事

你不屬於西部，你不屬於東部。
你是排灣南境，中央山脈迤南的地勢，
大山番界的末端；
枋寮以南，土牛界外，
從屏東平原通向後山的祕境。
你是南路尾，唯一的熱帶。
人人攏識青蚵仔嫂，三聲無奈逐暝唱，
年長一葷來去台東花蓮港，水牛赤牛滿山埔，
這些歌，原來都是傀儡仔調，有人說是平埔調。

你是瑯嶠，荷蘭文獻已經記載的名號，
宣教師尤紐斯派了一名漢人前來調查，
得知你其實不產金，十幾個部落由一個王領導。
統領埔據說是明鄭時代漢人移墾的前緣，
楊、張、鄭、古四姓客家人則建立了保力庄。
只是，康熙年間的鳳山縣志明明記載，
鄭氏時，瑯嶠是流放罪犯的所在，
「死於斯者，往往為祟」，
你終究是化外鬼域。
道光年間，下淡水流域一份
西拉雅人迫於漢人侵墾，南邊枋寮，

有人沿浸水營古道翻越中央山脈，前往後山，
有人則進一步南下，定居在你的腹地。
相傳來自萬丹溪的一支，便移住後來恆春城
所在地，以牛隻向在地的龍鑾社換得土地，
後來有人北遷車城溫泉村，有人東進滿州永靖，
更有人娶了射麻裡社女為妻，定居該處。

美國商船羅妹號觸礁遇難，
帶來了美國駐廈門領事李仙得和冒險家必麒麟，
瑯嶠十八社領導人
卓杞篤、潘文杰從此永存史冊。
牡丹社事件帶來了鹿兒島的薩摩士族，
水野遵和樺山資紀深入偵查，
大軍由西鄉從道率領；

也帶來了沈葆楨和一座城，
以及新的名字——恆春。
從招墾到撫墾，開山撫番的政策，
沈葆楨、劉銘傳先後推動，但光緒十二年底，
巴克禮牧師從安平搭船來訪，
恆春城內依然人煙稀少：
巴牧師拜訪傀儡庄，受到潘文杰的熱情招待，
而在港口，勞馬吹口琴的所在，
他見到了大頭目的母舅。

從光緒到明治，台灣府恆春縣易名
台南縣恆春支廳，卻仍舊是一等警備的地區。

二十世紀初，後藤新平偕同伊能嘉矩來訪時，
依然清晰看到，你始終是絢爛多色的彩虹，
排灣、斯卡羅、阿美，和平埔族在此混居。
及至今日，無論拜斫仔佛還是拜老祖金身，
日子都選在三奶夫人的生日，正月十五元宵節，
跳呵咾，思想起，番仔青在落山風中搖晃。
大正之後，改稱高雄州恆春郡，
給友子阿嬤的信封寫得明白。
夏都飯店外南灣沙灘長，曾是捕鯨基地，
但座頭鯨迴游的身影已經遙遠，
而同樣出身鹿兒島的中孝介，
以及阿嘉、勞馬、馬拉桑、茂伯、水蛙、大大，
他們的歌聲，迴盪在你向陽的胸口。
瓊麻只剩紀念展示館，
或者伴隨林投、海埔姜散布荒野，
風吹沙，迷茫中，是阿嘉的機車迎面而來，
老師的背影緩緩地，緩緩地模糊了。

你問我企圖做什麼？
這是你搬演的故事，與我何干？
　彩虹下，白沙上，你我擁抱，無樂不作，
　　這兒風光明媚。

後記

8月22日正式上片。那天我真是緊張。上片後幾天，博偉發行打電話來說：「不樂觀喔。」我的忐忑不安，直到9月5日才舒緩──那天工作人員打越洋電話給人在東京參加影展的我，說本週末的票房預計可達全台四千萬──乍聽這消息，我說不出話來。

從日本抱了個「海洋電影節首獎」回來，票房也開始明顯上揚。我和工作人員跑去電影院售票口偷聽觀眾們買的是哪部電影的票。中旬，聽到一位在戲院裡掃地的阿嬤說：「這種看電影的人潮，我只在過年的時候遇到。」我好像吃了定心丸。

各種採訪陸續湧來。三個星期之前，我們得低聲說話，千萬拜託；三個星期之後，不管我說什麼彷彿都是對的。（但我以前敢說的話，現在開始反而不敢說了。）

我一開始就相信，這部電影值得五千萬的票房。超過這數字，就是上帝給的了。而這個票房的奇蹟，是大家一起創造出來的。

10月9日，我們辦了一場慶功宴。原本一個星期前就要辦這場「兩億慶功宴」，由於颱風而延後，但這時票房已達三億五千萬。所有演員、工作人員和協力廠商都來相聚。不過，與其說這是慶功宴，不如說是感恩宴。電影這個產業比其他創意產業都更需要多人合力完成。

席間，我向大家宣佈：「去年12月欠了各位的薪水。我現在補發，而且要加倍給大家。」此外，新聞局頒發了年度票房冠軍獎金三百萬，以及股東所撥出的三百萬，都要拿出來作為給工作人員的獎金。

宴會後，我們去民雄駐唱的餐廳續攤。整夜，我們喝酒；喝得不多，但喝很久。

我應該是有幾分酒意了，工作人員不讓我騎機車回家。

凌晨回到家。我走動的聲響把我太太吵醒了。

她說：「你又騎車回來啊？」

我說：「沒有。我坐計程車。」

頓了一會兒，我說：「不好意思，今天晚上沒有讓你去慶功宴。」

「沒關係。我也不想去。」

明早我得搭飛機飛往夏威夷參加影展，沒辦法像平常假日那樣陪太太和兒子去咖啡館吃早餐。只好回來之後再說吧。

然後我們很快就睡著了。

謝誌

大塊文化 / 總編輯 陳郁馨

　　編輯這本書的過程，既痛苦又快樂。痛苦，來自於時間的壓力和相應而來的限制；至於快樂，則是因為在這個過程中遇到了許多美好的人物。為此我們由衷感謝。

　　感謝果子電影公司提供了豐富的素材與有力的援助，特別感謝文興與詩婷的耐性和效率。

　　謝謝玫臻，你所寫的拍片日誌是這本書的重要基礎。

　　秦鼎昌與林哲民親自撰寫了工作筆記。呂聖斐、駱集益、唐嘉宏、杜篤之等幾位，撥出時間回答了問題與提供資料。各位所展現的專業能力與工作態度，令人感動。

　　翁瑞雄緊急協助繪圖。張修毓為〈野玫瑰〉一曲編寫並繪製了琴譜。謝謝你們毫不猶豫就接受我無理的要求。

　　所有曾經提供了資料或意見的友人與相關工作者，在此一併致謝。

　　亞梅，謝謝你從一開始就相信大塊。

　　謝謝導演魏德聖。你的謙和與慷慨是這本書的重要精神支援。你對細節的堅持，成為我們在編輯這本書時所效法的態度。特別感謝你到最後一刻都不放棄，努力為我們解決問題。

　　《海角七號》是一部既像太陽又像月亮的電影。它的熱烈明亮，讓人覺得世界開闊溫暖；而它在幽微無語之處，引人低頭，看見自己的心。這部電影讓許多人覺得它與自己「有關」。

　　當我們拿起望遠鏡尋找一片存在於遠方的畫面，莫忘了我們所站立的地方就有美麗風景。

　　願我們都能學著說自己的故事。

See You in Next Dream

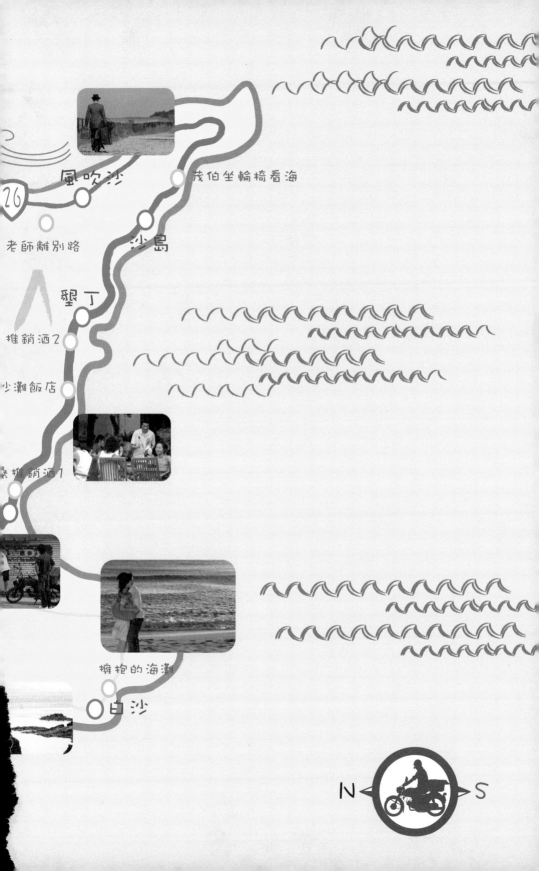

風吹沙

26

老師離別路

茂伯坐輪椅看海

沙島

墾丁

推銷酒2

少灘飯店

景推銷酒1

擁抱的海灘

白沙

N　S

茂伯阿嘉送信的路　旭海

老友子奶奶家

勞馬警察局　中山路

滿州

茂伯家　庄內路

日本

馬拉桑

夏都

茂伯摔車處

四重溪

北門戰車　水蛙送信處

恆春

南灣

演員們常去的釣蝦場

阿嘉勞馬
打架的十字路口

送信的老街

水蛙機車行

恆南路

大鵬住的飯店

馬拉桑

保力

茂伯送信處

省北路

西門

阿嘉家

南門

東明

問路的小巷

躲雨的雜貨店

力保

在地樂團

車城　送信的橋

阿嘉看海處　山海

蟳仔港

喜宴代巡宮

喜宴後
喝醉的海邊

阿嘉送信的漁港

試演會活動中心

後灣

萬里桐

勞馬吹口琴的港口

海角七号
CAPE NO.7 工作地圖

繪圖者◎翁瑞雄／《海角七號》的執行美術

水底寮

○

○ 檳榔街

中華路

大大教會 ○

大同路

阿嘉騎車
休息的便利商店

○

佳冬 ○

枋寮 ○

① 26

LOCUS

LOCUS

LOCUS

LOCUS